U0122356

楼观沧海日，门对瓯江潮

江吟

我将唐人诗句"楼观沧海日，门对浙江潮"改一字，就是对崔沧日先生人品、格局的概括。上联"楼观沧海日"，是崔先生为人从艺的境界与格局，下联"门对瓯江潮"是他对第二故乡——瓯江之畔"青田"的奉献与眷恋。

崔沧日先生是浙江青田的一张金光闪闪的名片，我与他在丽水艺术界都算是艺术中人，虽然我们交往不多，但久闻其人其艺。他是我绝对的前辈，也是我学习的榜样。1963 年，他已从浙江美院山水画专业本科毕业，我才呱呱坠地。1983 年我才大学毕业分配到松阳师范工作，他已创办了青田画簾厂，担任青田石雕艺术指导、二轻公司副总经理等。其实我们都不是丽水人，都是客居丽水，但都把丽水当成了自己的故乡，与丽水结下了一生的情缘。1964 年，26 岁的崔先生服从国家需要，分配到浙西南青田工作。他从此一头扎进去，再也没有离开，在青田这片热土上生根、开花、结果。而我在 2002 年于松阳师范工作了 20 年之后，经不起西泠印社的诱惑而调至杭州。我与他的境界相比，高下立判。

崔先生在浙江美院求学时，他的授业老师是：潘天寿、陆俨少、顾坤伯、吴茀之、诸乐三、李震坚、陆维钊等大家，群星璀璨，煜煜生辉，都是中国美术史绝对绕不开的人物。崔先生有幸在这些大师的熏陶教育下成长。我坚信，当年崔先生也曾豪情万丈，继承大师们的衣钵，开创一片属于自己的艺术天空。当时国家美术人才极度匮乏，像崔沧日先生这样受过五年正规本科美术训练的青年才俊，在全国都是凤毛麟角。而崔先生服从国家需要，分配到浙江青田，从此再未离开，奉献一生。我不知道对崔先生是幸运还是不幸，但对于石雕之乡的青田来说，来了一个如此专业的美术青年，一定是大幸。青田山多田少，对农耕社会而言，属于穷山恶水，但青田石雕工艺传承已有几百年历史了，在建国后很长一段时间是创汇大户。传统石雕工艺，除了传承技艺，也必须以美术为根基，才能不断创新发展。

工艺美术大师陈之佛曾说："工艺美术它必须具备两种要素，一种是实用，一种是美，两者必须并在，这种工业产品才可以使我们生活获得满足。"经过严格正规美术训练的崔沧日的到来，无疑给青田石雕、青田工

艺美术送来福音。有热情、有梦想、有眼光、有水平，很快他的作用就显现出来。创建画簾厂，担任青田县工艺美术公司经理等领导职务，内行领导内行。崔先生是一个难得的艺术管理综合人才，既是专业美术人才，也是管理人才。用他的美术思想及大局观贯穿到整个青田工艺美术的实践中，大大提升了整个青田石雕的艺术水准。艺术家个人的力量是有限的，关键是崔沧日先生以他的科班出身，以他的美术技能、艺术水平，深深吸引感召了一批批青田热爱工艺、热爱美术的年轻人。这股力量是巨大的，大大提升青田工艺美术界整个群落的艺术水平。推陈出新，理论与实践相结合。他为青田石雕登堂入室，特别是成为第一批国家非物质文化遗产并走向世界奠定了基础。青田石雕在改革开放以后，突然爆发强大的创造力、生命力。青田石雕艺人创造了一大批经典的国宝级的作品，影响深远。林如奎、周伯琦、倪东方、张爱廷、林福照、周金甫、林观博、张爱光、徐永丽、牛克思、徐伟军等国家级大师应运而生，代不乏人、欣欣向荣，这一定与崔沧日的奉献有关，他提升了整个青田的美术水平和审美高度。

在崔沧日先生的身上，我更看重的，要向他学习的是艺术风骨。我认为美院潘天寿、陆俨少、陆维钊这些大师留给我们最宝贵的财富就是艺术风骨，不唯利，不唯名。只要国家需要，人民需要，奉献一切，为美术事业奋斗终生。崔先生恰恰很好地继承了这一风骨，在当下艺术界追名逐利的背景下，意义非凡。

1999年，61岁的崔沧日先生在西泠印社出版社出版了50余万言《中国画题咏辞林》，这是本极好的工具书，惠及艺林。85岁高龄的他，现在又在我社出一本课徒稿《山水画技法疏解》，这完全是一件吃力不讨好的工作。他从艺六十余年，没有去争取出大红袍——大型个人专辑，而是又登上杏坛，办山水画培训班。并将自己六十余年的山水画实践总结出来，编成课徒稿，泽被当下。这既是他一生心血的结晶，更是他乐于奉献，甘为人梯的风骨的体现。

我作为崔先生的晚辈，给他的书写前言，我认为不是很配。但是有感于崔先生以一生诠释什么是美术风骨，有感于崔先生这种以国家与人民为重的胸襟，有感于崔先生耄耋之年却仍然心系艺苑学子的情怀，我斗胆在崔先生的课徒稿前写下这些文字。不当之处，请方家海涵。

癸卯年小满于醉墨斋

自序

山水画是绘画领域中一门独立的大学科。画山水，就是画风景，画自然界中一切景物的存在和变幻。

中国画的山水画技法有许多讲究，是历代山水画家们所总结出来的条条框框，有的文人雅士，还把这些条条框框说得很玄妙，使人难以理解，对初学山水画者来说更是听不懂。

对前人所总结的经验，要用历史观点去看待，他们的理论、技法和欣赏习惯，是他们这个时代所形成的共识，但随着时代的进步，旧山河的改造，自然面貌发生了变化，艺术观也会随着时代进步而进步。

看古画，为什么就觉得古，是技法上千篇一律程式化的古，是淡漠荒凉境界的古，是内容和形式上的古，是作者世界观呈现在作品情调上的古。对于传统笔墨技法，应作选择性的运用，不能把几百年前的绘画理论和技法，全盘照抄照搬。今天的祖国，山河壮丽、田园秀美、物产丰茂、人民安居乐业，国家繁荣昌盛，一派欣欣向荣景象，因此，凡适合表现当今时代精神风貌的传统笔墨技法理应继承应用，不适合表达新时代精神风貌的技法，就要大胆地进行革新创造。

本书名为《青田山水记忆》。疏者，明理疏导；解者，释疑解难。本书内容是我2021年受邀为青田县画院举办的"致敬经典基础班"讲的山水画基本技法，是自己60余年从事山水画创作一些经验体会。受学者颇觉得益，并冀以成书，可供山水画初学者疏解疑难之用。因有感于学员们的殷切期盼和相关领导所嘱，随攒集成册，若能对山水画初学者有所启发和帮助，也是人生一大乐事。

括苍山人 崔沧日
于辛丑巧月

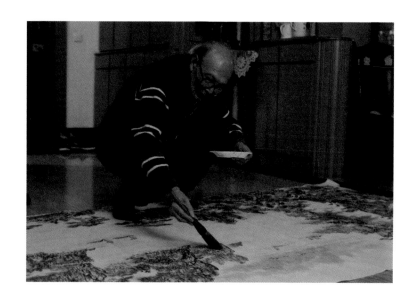

崔沧日　简介

崔沧日,号括苍山人,1938 年出生于浙江省仙居县,1963 年毕业于浙江美术学院中国画系(现为中国美术学院)。师从陆俨少、潘天寿先生,擅长山水画。曾任青田县工艺美术公司经理、县二轻局副局长、青田县科委副主任,县文联主席等职。现为国家高级工艺美术师,中国美术家协会浙江分会会员、中国工艺美术协会会员、浙江省陆俨少艺术研究会会员、浙江省政协诗书画之友社社员。作品多次在国内外展出,并被多家单位收藏,其中《李白诗意图》被国务院办公厅紫光阁收藏。出版有《崔沧日画集》《崔沧日画选》《中国画题咏辞林》,多幅作品被政府机关收藏。

记事

1938 年 9 月 14 日 · 生于浙江仙居县白塔乡下崔村中宅

1946 年至 1958 年 · 在下崔小学、横溪中学、仙居中学学习

1958 年 · 考入浙江美术学院（即今中国美术学院）中国画系，选学山水科专业，师从陆俨少、顾坤伯、朱恒有等名师

1963 年 · 从浙江美术学院毕业，10 月参加"社教"工作队，在萧山县城北与最贫困农民同吃同住同劳动

1964 年 10 月 · 由浙江省教育厅分配到青田县工作，供职于县手工业联社，辅导青田石雕厂和画帘厂艺术创作

1965 年 · 创办竹丝绣花帘厂

1969 年 · 任县手工业站副站长，主管二轻工业生产

1976 年 · 创办工艺竹编厂

1979 年 · 任青田县工艺美术公司经理

1980 年 · 借调至浙江省工贸联合工艺品进出口公司生产科工作，分管全省工艺美术品质量

1981 年 · 主持在广州市文化公园举办的青田石雕展销会

1982 年 · 山水画《春山图》入选浙江省山水画展

1983 年 · 任青田县二轻工业公司副经理

加入中国共产党组织

加入中国工艺美术学会

1984 年 · 任青田县二轻工业局副局长

当选青田县第八届人民代表大会代表

1985 年 · 《浙南山色似画图》等五件作品被丽水地区文联选赴宁夏展出

1987 年 · 当选青田县第九届人民代表大会代表、青田县第三届政协委员、青田政协太鹤书画院院长

作品《佳秋图》《青田小溪一景》《泉声》分别刊登于上海《朵云》《浙江侨声报》《广州日报》

《南峰钓艇》入选全国职工画展

1988 年· 参加浙江省二轻厅深圳"国际营销"高级培训班并赴香港考察

任青田县科学技术委员会副主任

经浙江省技术职称评定委员会评定为高级工艺美术师

在上海《朵云》刊登作品《漓江春》《新星》，并作简历介绍

《秋江》刊于《广州日报》

《雨霁》获中华当代艺术家作品大赛精品奖

登黄山、九华山写生

1989 年· 加入浙江省民间美术家协会

作品《梦笔生花》由金鳌阁收藏

《孔子教士图》由曲阜文物管理委员会收藏

《山水》由齐齐哈尔书画院收藏

1990 年· 任青田县文联主席，当选青田县第四届政协委员

作品《太鹤长松》入选浙江省政协系统首届书画联展

《采石图》入选浙江省总工会赴宁夏展出，获优秀奖

《仙都凝翠》及小传入编《中国当代书画家大辞典》

《梦笔生花》及简历入编《当代书画篆刻家辞典》

登庐山写生

1991 年· 出席浙江省文学艺术界联合会第三次会议

加入浙江省诗词协会

《太鹤长松》刊登于上海《书与画》

为青田县集资建设西门瓯江大桥创作《瓯江之歌》（大桥设想图），由县政府印制贺年卡，发向青田侨民所在的七十多个国家，成为有效的集资宣传品

应邀加入顾坤伯艺术研究会

1992 年· 被评为丽水地区文联先进工作者

山水画作品参加纪念诸乐三先生诞辰九十周年《当代书画名家邀请展》

作品《飞流》刊登于《二十世纪中华画苑掇英》

《奔流》由全国第二届农民运动会组委会收藏

传略入编《中国当代文艺家辞典》和《中国当代工艺美术名人辞典》

为青田县政府两批代表团出访欧洲创作四十余幅礼品画，并为浙江省人民代表大会民族华侨委员会代表团出访创作五幅礼品画

1993 年· 当选青田县第九届党员代表大会代表、青田县第五届政协委员并兼任文教卫体委员会主任

《麦积烟云》入选"1993 浙江省中国画展"

《鸣泉》参加苏浙皖毗邻县市政协委员书画大联展，获荣誉作品奖

《源远流长》参加名家书画大展并由济宁市孔孟书画院收藏

《黄山之松铁铸成》刊登于《世界当代书画家作品集》

1994 年· 加入浙江省美术家协会

小传入编《中国当代艺术家名人录》

作品《苍岩积翠》刊于《浙江联谊报》

山水画入选"九四全省书画观摩展"（浙江省书法研究会举办）

《石宝寨》刊于《中国诗书画印大观》

简历入编《中国当代文艺名人辞典》

1995 年· 出席浙江省文学艺术界联合会第四次会议

任青田县政协诗书画之友社副社长

为青田县重点工程项目——西门瓯江大桥绘制二十六幅《百鹤图》

作品《鲤鱼山》入选浙江省庆祝中国共产党成立 75 周年举办的"浙江可爱的家乡美术作品展"

《明月清泉》《曙光》刊于《浙江作家报》

传略入编《世界华人艺术家成就博览大典》

《山外青山》由河南周口市书画院收藏

1996 年· 向希望工程中国青少年发展基金会捐赠作品

被聘为浙江省中国文化研究会艺术研究中心研究员

作品《春酣》刊于《二十世纪国际美术精作博览》

赴西双版纳写生

1997 年· 出席丽水地区文学艺术界联合会第三次会议，任丽水地区美术家协会副主席

为浙江摄影出版社编选《中国青田石雕》大型画册并撰写《青田石雕的鉴赏和收藏》

1998 年· 当选青田县第六届政协委员

作品《江泊图》刊于《国际书画篆刻大观》

十月退休

1999 年· 编著出版《中国画题咏辞林》

著名美术理论家、书画家王伯敏先生为之长篇作序称："作为传统题画诗之编，为建国后出版物中较为完备者。"

2000 年· 与青田县政协书画家赴江西龙虎山采风

2001 年· 被聘为丽水市开明书画院画师、丽水市政协诗书画之友社理事

山水画作品参加庆祝西藏和平解放五十周年书画名家邀请展并入编《中华民族书画大典》，在"海峡两岸中国书画名家纪念辛亥革命九十周年书画精品大展"中获特优奖

2002 年· 国画《青云回翅》入选浙江省政协"庆祝澳门回归"展览

2003 年· 作品《正是江南好天气》参加河南上蔡文联举办的"重阳节全国书画篆刻大展"并由上蔡县博物馆收藏

2004 年· 赴海南岛写生

2005 年· 赴江西三清山写生,作《秋色三清》图,此图入选浙江省政协系统书画作品巡回展

2006 年· 作品《湖光山色》入选浙江省政协诗书画之友社成立二十周年书画展

2007 年· 国画《芝田三秀》刊于台湾台北《青田会刊》第 100 期

2008 年· 赴福建田螺坑土楼、太姥山写生

加入浙江省政协诗书画之友社

2009 年· 《龙虎山览胜》分别参加上海浦东政协举办的"长三角"地区书画联展和浙江青田—江西宜春两地文联书画联展

2010 年· 为青田县国家级风景名胜作大幅《石门胜景图》

作品《封门山印象》参加上海浦东—浙江青田书画联展并出席开幕式

赴普陀、楠溪江写生

为青田县政府领导人出访台湾作《石门山庄图》(石门山庄为青田高市人、国民党前副总裁陈诚别墅)

2011 年· 任青田县迎岚书画院副院长

《山叶红时觉胜春》参加浙江省政协系统书画作品巡回《丽水》展

赴台湾、张家界写生

出版《崔沧日画选》

2012 年· 研制的多笔头画笔(三联笔、梅桩笔、六和笔)获国家知识产权局实用新型专利证书,证书号为 2681130 号,授权公告日为 2013 年 01 月 30 日

2013 年· 作品《紫阳晓色》入编青田县县志

2014 年 7 月· 大幅山水画《李白诗意图》被国务院办公厅紫光阁收藏,收藏证号为 06238

2015 年 12 月· 被聘为青田县六届文学艺术界联合会名誉主席

2016 年· 作品《观音峰》《仙居百花谷栈道》入编故里仙居县文化丛书

同年 5 月山水画《山到秋深红更多》入选在绍兴上虞举办的"中韩艺术交流展",并刊登在《运河明珠·水墨东关》画册

2017 年· 《丽水美术》2017 年总第六期专题介绍本人简历并刊登《秋色三清》《崖上有孤藤》《松壑流泉》作品

2018 年· 台湾、香港、青田同乡艺术家联合举办"艺海同源"书画联展并赴松阳县采风写生

5 月扩编的《中国画题咏辞林 [修订本]》由西泠印社出版社出版发行,并被丽水市委宣传部评为文艺创作精品予以表彰奖励

6月向青田县档案馆捐赠13幅以当地风景为题材的国画作品和为青田西门瓯江大桥设计的26幅百鹤图图稿

丽水市电视台来家专题采访,以《括苍山房点丹青——记青田画家崔沧日》为题向全市播出

2019年· 作品《气清更觉山川近》入选"壮哉钱塘·美哉前进"国际美术展,并为浙江肖峰宋韧艺术院收藏

2020年· 举办从艺60周年绘画作品回顾展,出版《崔沧日画集》

7月被聘为青田印社第三届顾问

12月四尺中堂山水《春水满南国》被丽水市美术馆收藏

2021年· 为庆祝中国共产党建党一百周年,国画《沁园春·长沙》参加丽水市政协系统第十五次书画作品联展。同年十月被青田县诗词学会聘为顾问

2022年· 1月6日浙江省工艺品进出口公司和浙江省工艺美术研究院采访团许小龙、金晓霞、摄影师记者一行,自杭州来专程采访内容;征集恢复浙江工艺美术大省地位建议和尼克松访华制作500只青田石雕礼品小象过程

1月29日青田县委书记林霞女士率组织部部长、人大副主任,宣传部副部长,文联主席等多位领导莅临寒舍垂念慰问,并厚赐鲜花、画笔等佳品

2月19日县人大副主任、县政府主管文教副县长叶宇飞女士莅临寒舍慰问

8月24日青田县文联以《文艺菁英·德艺双馨老艺术家崔沧日》专题视频向省外发表

11月被评为青田县高级人才联合会文化艺术专家委员会委员

2023年· 由县政协文史委征编出版《青田山水记忆·崔沧日山水画技法疏解》学术专著

2月28日在青田会展中心举办 "丹青绘盛世 翰墨表襟怀"师徒五人展

目录

一、选宣纸

主要原料是沙田稻草和青檀皮。单宣选厚，薄易破损，墨难分五色，保存年数短。

夹宣选薄，厚难力透纸背。夹宣有两层三层，多用于巨制画作。

玉版宣，洁净如白玉半生熟。易掌握水墨渗化，适宜山水画初学者使用。

优质宣纸洁净，手感软，挥之音钝，照之多云团，以口水试之渗化适中，檀皮料占 60% 以上为净皮，净皮优于棉料。

二、选笔

笔杆圆而直，与笔头接触处无裂，笔头圆而齐，笔毛平直，无散毛，锋长。

名笔庄：杭州邵芝岩、湖州善琏湖笔、上海周虎臣、杨振华、北京李福寿、江西邹京农耕笔庄（笔用后洗净，擦干横平放）

三、选墨

墨条选油烟、漆烟，轻胶易发墨，边缘无崩损（墨用后应擦干收放，以防崩裂）

墨汁胶重，应加水用墨条复磨而用，执墨如勇士，磨墨似病夫，磨墨可静心思考、练手腕。

四、选砚（四大名砚）

端砚，产广东肇庆端溪（名贵者有眼）；歙砚产安徽歙县（色多黑灰）；洮砚，产甘肃洮州洮河（色有黄赭绿）；澄泥砚，产山西绛州（以黄河边沉积特殊泥料烧制而成）

好砚呵之水汽经久，以指扣之音有金属声，砚选实用、简洁、易清洗、有盖，石质细腻者即可。

山与石的画法

山水画可分三种形式：

1. 大青绿（工笔重彩，赋以石青、石绿、朱砂等矿物质颜料，使之金碧辉煌）；

2. 小青绿（以水墨画法造型，赋以植物质青绿颜料，清秀明媚，有春意之效果）；

3. 浅绛（以水墨为主造型，赋以赭石、花青、汁绿等颜料，使之画面淡雅，有文墨之气质）

画山水，应了解几个祖师爷。唐朝以前，山水画未独立，只作人物故事画的背景陪衬。至五代、北宋有荆浩（河南人），关仝（西安人），多描绘北方山水，以斧劈皴为主，创北派山水，是北宗山水画的宗师。

董源（江西人）、巨然（南京人）以画江南山水为主，以披麻皴法，创南宗山水画派，是南宗山水画的宗师。

本书不去研究山水画的发展历程，只商讨画山水画的一些技法要素。如怎样画石、树、水、云等。

石是山水画的基础，累石成山，画山水画的石方法和画花鸟画的石有所不同。花鸟画的石是衬托，以园林锦纹石造型为主，如太湖石、灵璧石、奇石、观赏石等等。

山水画石的结构重叠，丰富复杂。皴法多变，纹理、结构、色泽带地域性，要与整幅画的风格统一。

画石法

　　大石间小石，小石间大石，忌大小均匀。不宜方、不宜圆，不妄生圭角，造型自然。纹理不可乱，也不可太整齐，古人总结皴法名目繁多，如：披麻、解索、乱柴、牛毛、荷叶、折带、雨点、豆瓣、大小斧劈等，概括起来是点、线、面三类，各种名目的皴法都是从披麻、斧劈皴法生发出来的。（图一）

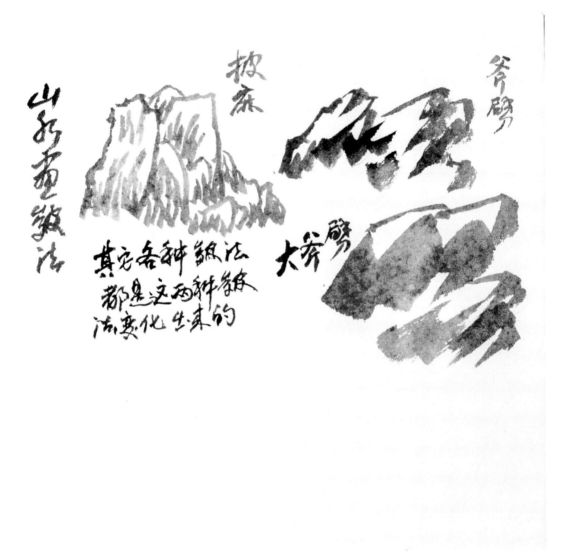

图一

皴法无定法

　　应从大自然石形石性求其法。石分三面, 意在立体。先勾勒外形, 分出三面, 立式 y 分、横式丁字分。用笔侧锋、线条毛辣, 用笔要有节奏, 忌刻板, 忌软弱, 忌臃肿, 忌轻飘。轮廓不能圈死留有活口以利扩展, 然后皴擦成面。(图二)

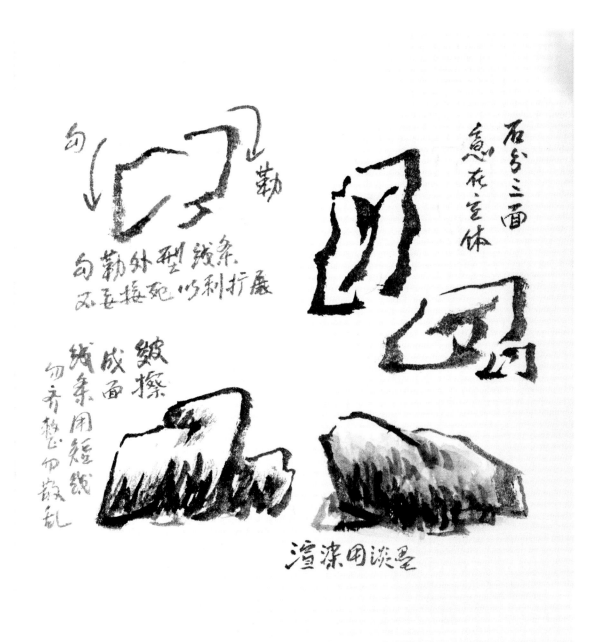

勾勒

勾勒外型线条
勿圈�以利扩展

石分三面
意在立体

皴擦
成面
线条用短线
勿齐整忌散乱

渲染用淡墨

用短线，勿散乱，勿成梳齿齐整，皴法线条要见笔力，又要浑然一体。

擦是融洽皴的线与线之间的关系，用钝笔，墨色与皴法浓淡相近，该擦处加擦，不必面面俱到。

渲染用淡墨，也可用色墨使之滋润和整体，渲染用笔水份较多，石形已固定，淡墨外渗无妨。

山水画的石多用于山顶，山脚，涧壑水口，江堤水边，起点缀美化作用，有时也作起手落笔之用，山水画之石块造型要与落脚点环境相匹配，用笔用墨要和画幅总体一致，所以说山水画的石与画，花鸟画的石有所不同。（图三）

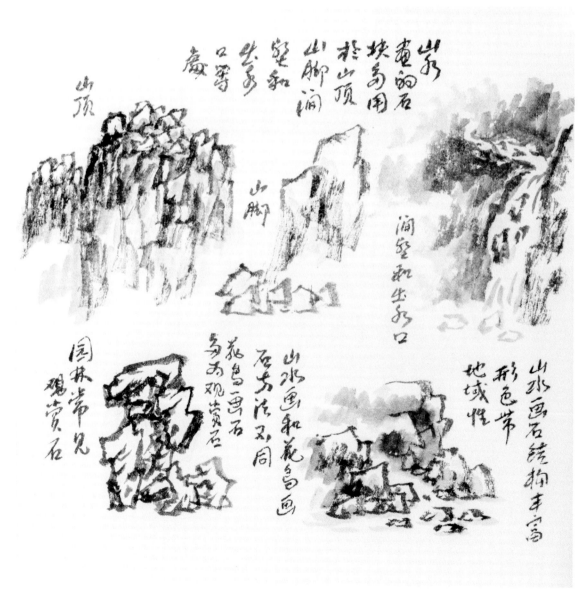

图三

如何画山，山有群山、孤山、近山、远山。近山明朗，远山隐约。

山有脉，俗称龙脉，群山起伏连绵，要有走势，构图多取横幅、长卷，也适合全境式创作。（图四）

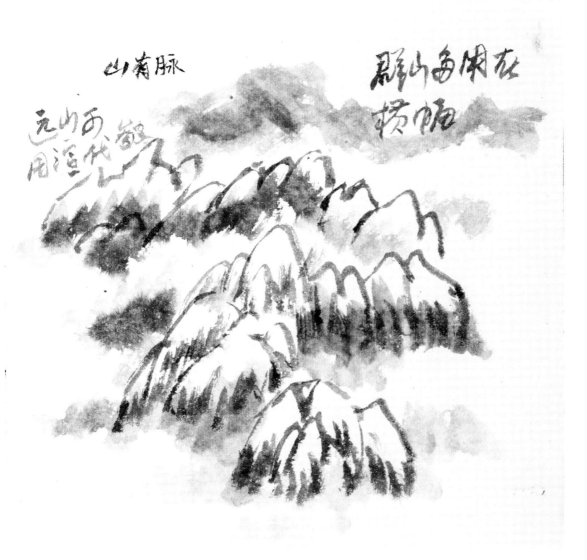

图四

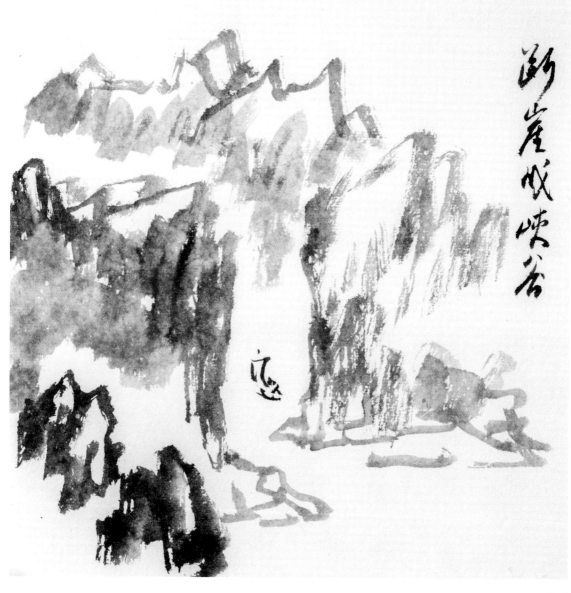

断崖峭峡谷

图五

　　脉络纹理是关键，山脉断者可成绝壁或峡谷，（图五）
近山之景浓而周详，远山造型简而有势，山要力求画出稳
重大气。

时代在进步，山水画法也应进步，学古法不拘泥古法，要有所创造。

北宋范宽初师李成，继法荆浩，后感悟与其师人，不若师诸造化，古人尚重创新，我们更不应该守旧。

画山水可以对景物写实，也可以创作虚构。一幅完整的山水画作品把它比作一部机器，树、石、水、云是零部件，部件质量好了，机器的质量就好。（作业 江边小景）

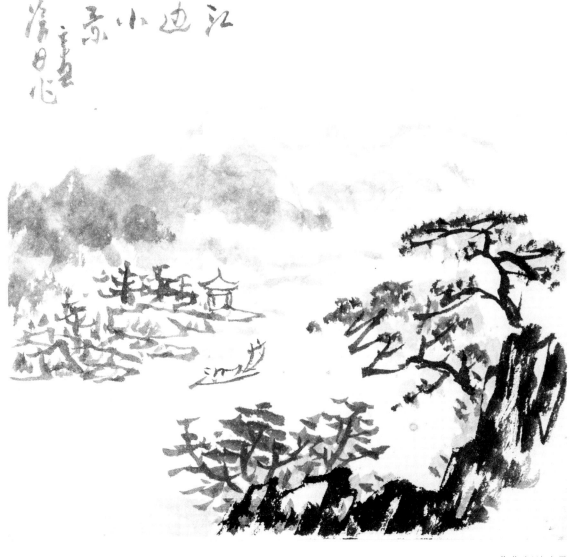

作业 江边小景

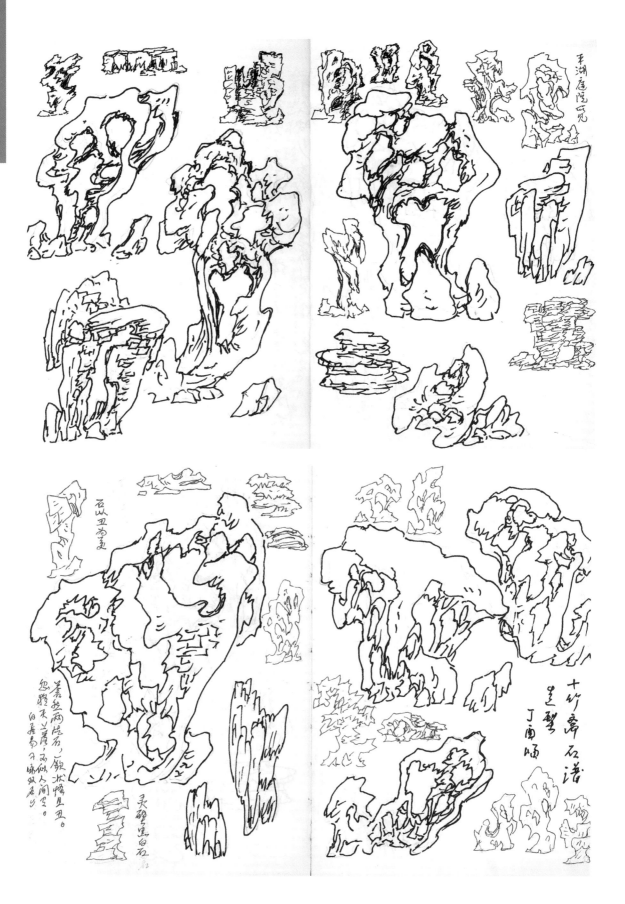

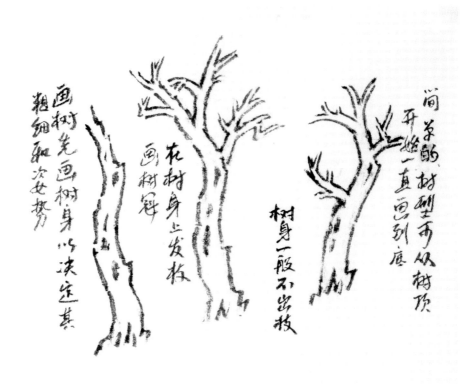

图一

　　树木品类繁多，名称难以多记，我们可根据绘画需要，选择一些造型美观的，特色明显的少量树种记住就可以。

　　从树的形态看，有乔木、灌木两种。乔木高大如松、柏、柳、杉、椿、柏、樟、榕等等，灌木矮小，是千姿百态的杂树。

　　画树先画树干，然后发枝、生叶。草木有情，画树要画出好的姿态，有生命力。（图一）

树分四枝,（这句话本义是对的,画上
主要讲立体感,并不要求每株树都要画出
四枝)忌扁平,像夹在书本中的植物标本一
样。(图二)

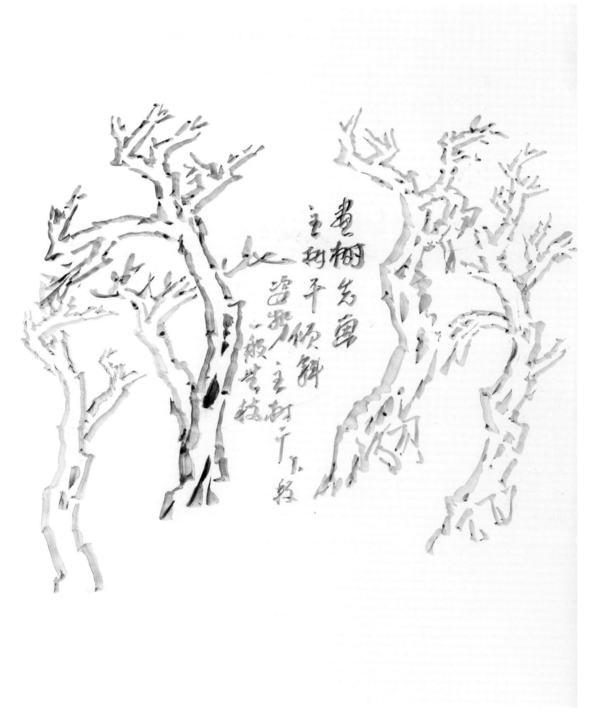

图二

树枝生发有向上如鹿角、有向下如蟹爪、有左右横出，形态多端，忌枝如鱼刺、鸡爪、飞针、鞋钉或树身如立柱之弊病。（图三）

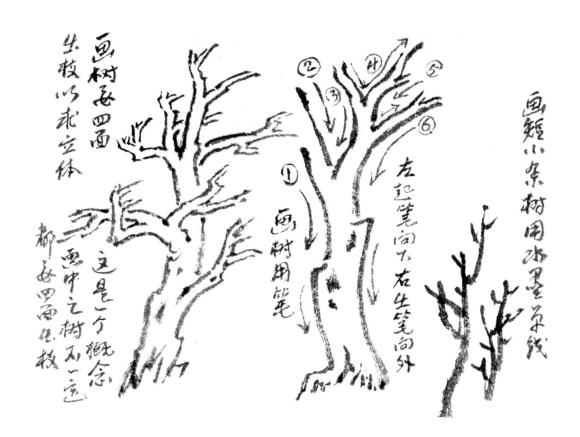

图三

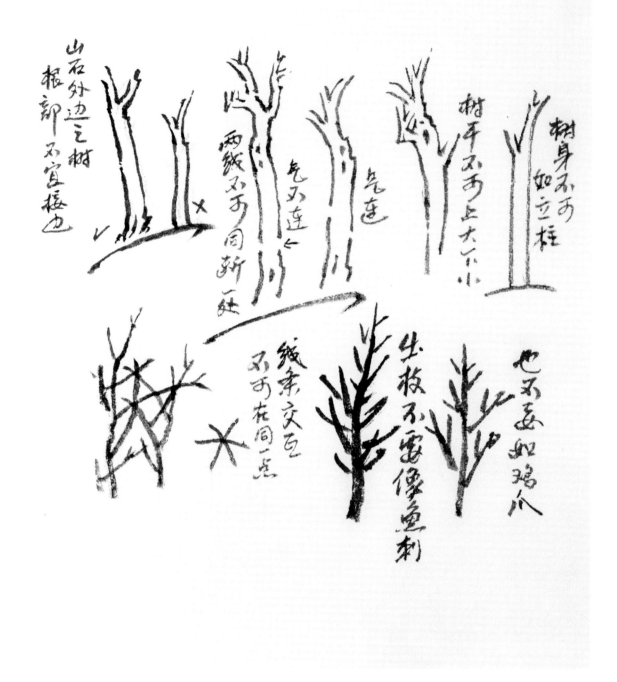

山石外边之树
根部不宜接边

两线不可同断一处

气不连

气连

树干不可上大下小

树身不可如立柱

线条交互
不可在同一点

生枝不要像鱼刺

也不要如鸡爪

多枝交互，不可同经过一个点

画双勾树干，左落笔向下，右出笔向上运行，但不教
条，以自己顺手习惯，灵活运用就可。老树线条要毛辣，左
右两线不可停在同一节点。

小树可单线成型（多枝交互，不可同经过一个点）。

高大枝繁之树, 可先以淡色造型, 干后勾线。

树叶画法: 夹叶、点叶两种 (图四), 叶形常见的有个字形、菊花形、圆形、三角形和大小叶片 (混点) 多种 (图五)。松、柏、柳、椿为特殊品种, 其叶各有特色, 松树高耸挺秀、傲霜老健, 柏树苍郁古拙, 柳树妩媚多姿, 椿树姿色并茂。

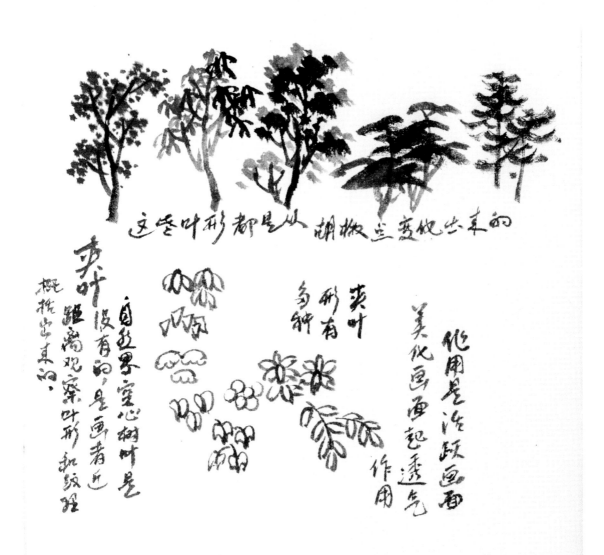

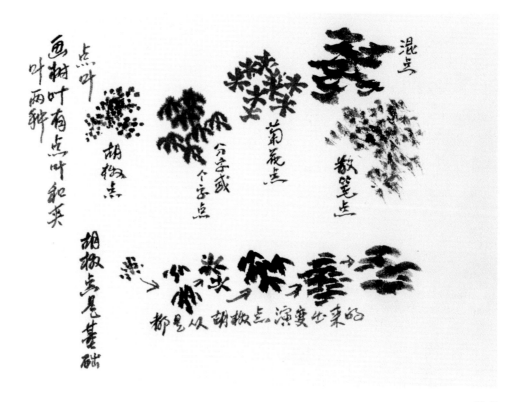

混点

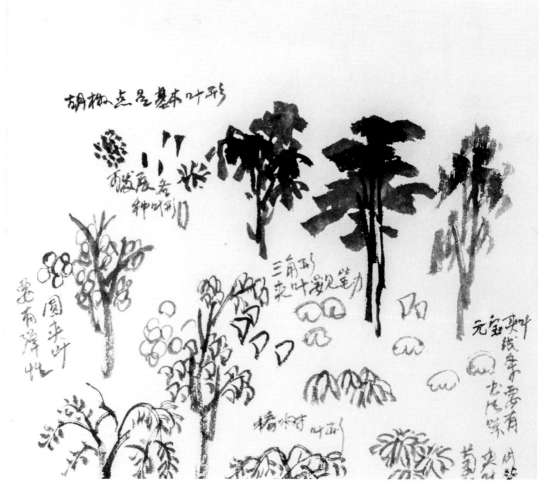

图五

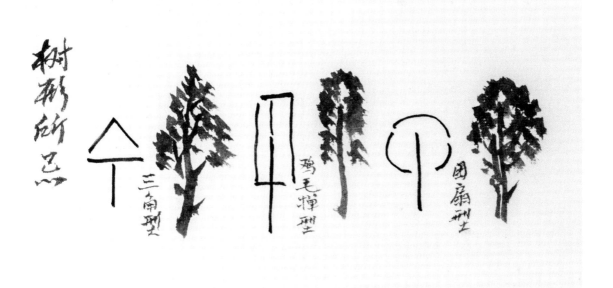

树形态忌平头齐脚，三角型、鸡毛掸型、团扇型和各种几何图形状态。（图六）

山石成型后，先画灌木小树，若构图需要，大树可从小树中生发，最后点苔，以丰富树石之间的关系（也是起醒眼作用）。画树要合境地因素，如：水边之树枝叶苍郁茂盛，山顶之树短小而苍健，悬崖之树其叶稀疏而劲挺。

前景树木要刻画周详，中景树木简要空灵，远景之树不分彼此，可成片点染，只求其气势即可。

树木的姿色会在风霜雨雪中产生变化，我们要多加观察，同时一幅山水画作的所有树木的格调，也要符合季节性的要求。画山水就是画风景，就是画自然景象。

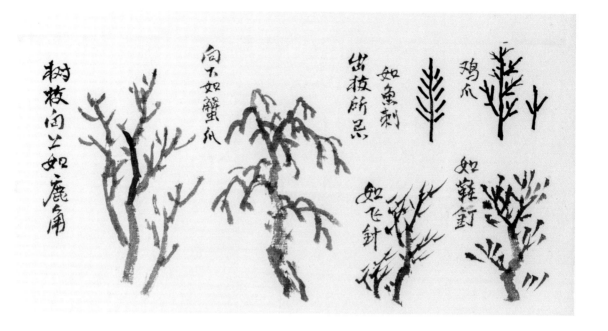

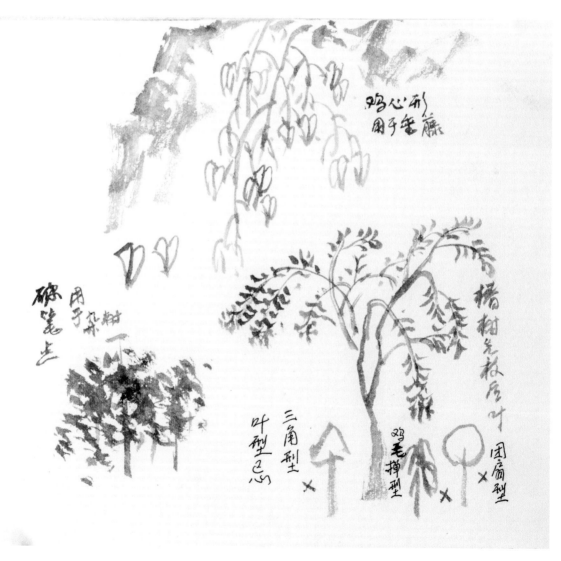

松竹柳个性鲜明，姿色优美，是创作山水画的重要素材。

一、松树画法

松树高耸苍劲，气度高扬，矫若游龙，自古以来为诗人画家所赞颂，如南朝梁范云"凌风知劲节，负雪见贞心"唐人李白"松寒不改容"徐夤"涧底青松不染尘"等等都是颂扬松的高洁品格，李白还有"愿君学长松"的呼吁。

松品类多种，有马尾松、五针松、罗汉松、雪松等，常见入画的有马尾松和五针松。

画松先画树干，以决定其高低和倾斜姿势，然后发枝画松针。矮小之松可用水墨单线造型，高大之松用双勾法：左起笔，自上而下，右线随左线风格相应运行。画松树皮的鳞片不可太规则。松针外形如展开的折扇，老松顶平，新松上扬不平。（图一）

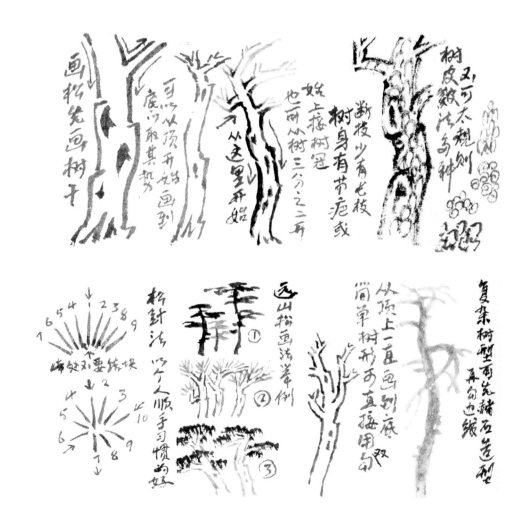

远山松林用排点法，可免画松针。

画双勾松树，若胸未有成竹，可先用淡赭石色造型，待干后勾线。或以自己写生稿作参考创作。（图二）（图三）

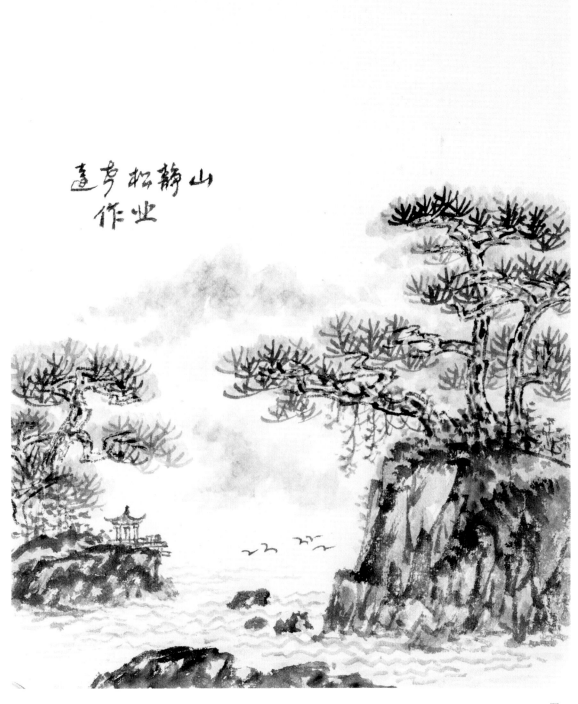

图二

渲染示松专庚沼

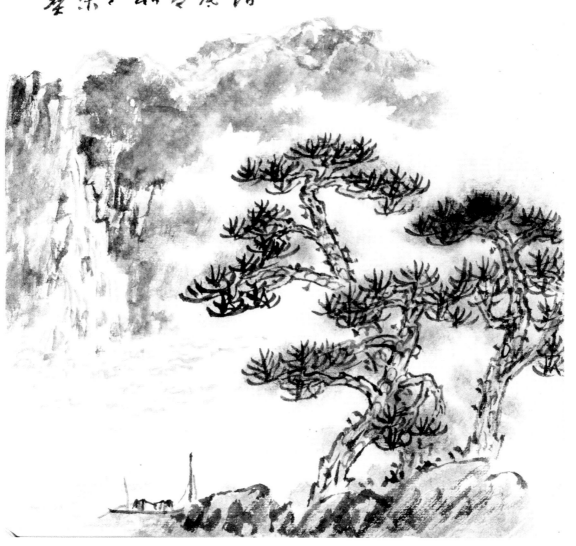

二、画竹法

竹子品名很多,暂不做细究,仅探讨竹子的画法。
山水画之竹大约有三类:水边之竹、山上岩边小竹、
大片毛竹林。(图五)

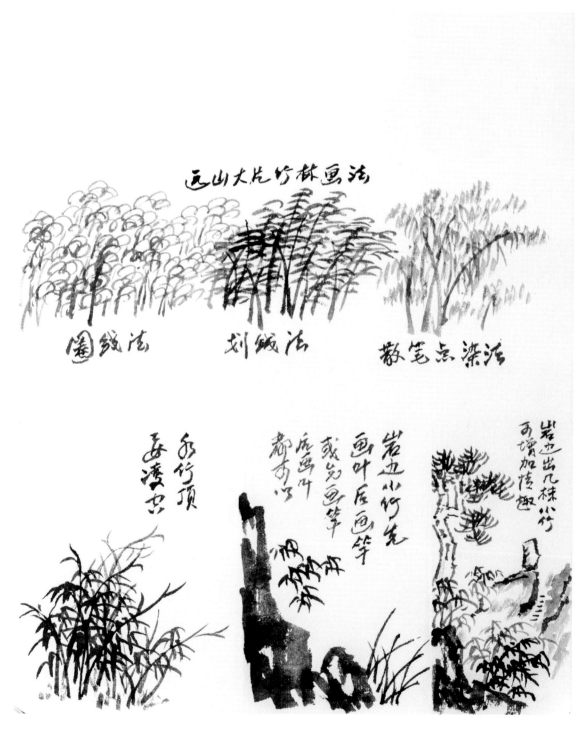

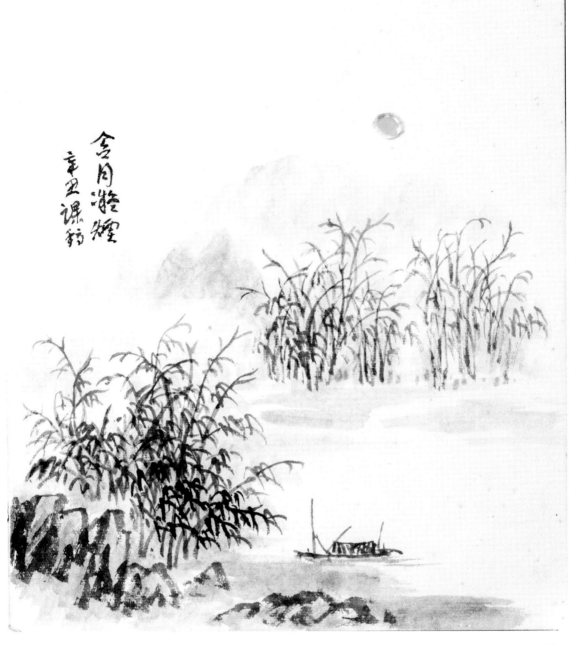

1. 水边之竹有慈孝竹、凤尾竹等,可通称水竹,沿溪边丛生或成林,清秀翠绿,节长,蔑可编织工艺品,竿细长可悬丝求鱼。竹顶叶稀疏,临风就摇曳。画水竹先画竿,一丛三五株或数十株,然后画叶,周边凌空竹叶应有法度,可用个字或分字型组合,避免零乱。(图六)

2. 山上小竹有新篁、筱竹等,矮小而坚韧,因常经风霜并少水润,故其色多黄绿。山石间作数丛小竹,可增情趣。画法与画竹相同。

3. 大片毛竹林画法,可取其大致气氛,不必株株有别。最前面数株大竹要画出竹竿,形象要分明。其余只顾及外形就可。画竹丛用笔方法用圈线、划线和散笔点染均可。

三、画柳树法

唐代贺知章咏柳诗"碧玉妆成一树高,万条垂下绿丝绦。不知细叶谁裁出,二月春风似剪刀";白居易也有咏柳诗"依依袅袅复青青,勾引春风无限情。白雪花繁空扑地,绿丝条弱不胜莺"。

柳树多生于水边,易植树种,有无心插柳柳成荫之说法。

春初之柳,枝吐芽,色嫩绿。晚春之柳,叶盛而密,色深绿。秋柳叶稀疏,色灰暗而淡薄。画柳树和画其他树方法相同,唯向水边倾斜,柳条于柳梢处生发垂挂,忌对称如人造喷泉,如拂尘,或如垂帘状。(图七)(图八)(图九)

柳态轻柔妩媚,用笔宜轻快防板滞。

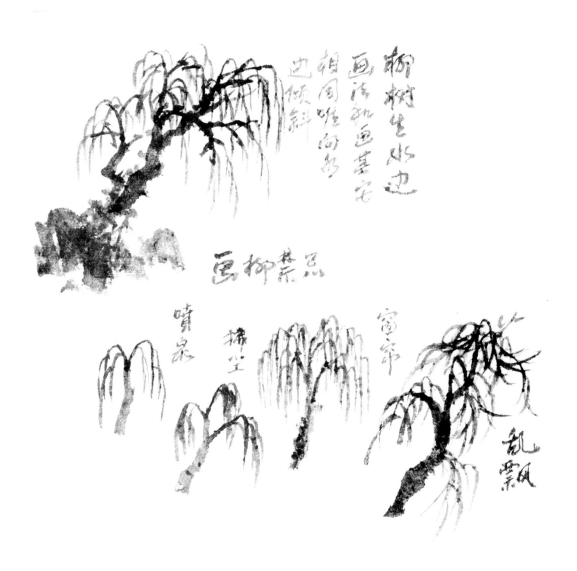

图七

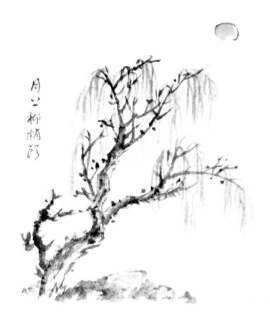

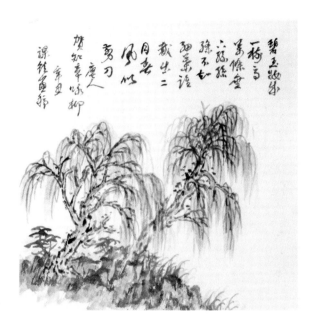

图八　　　　　　　　　　　　　　　　　　　　　　　　　　　图九

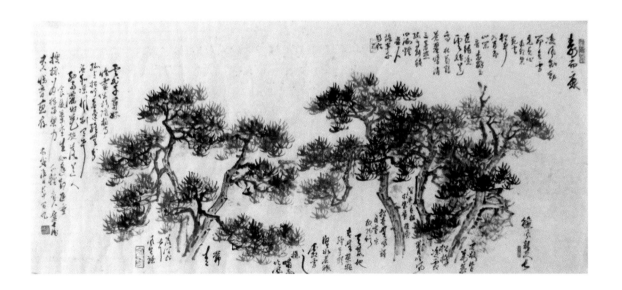

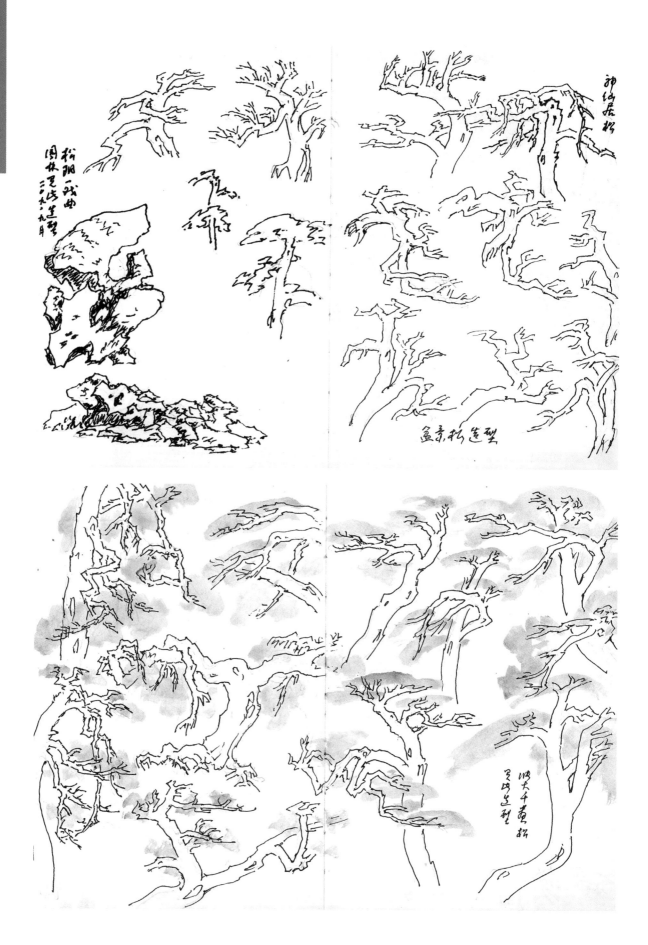

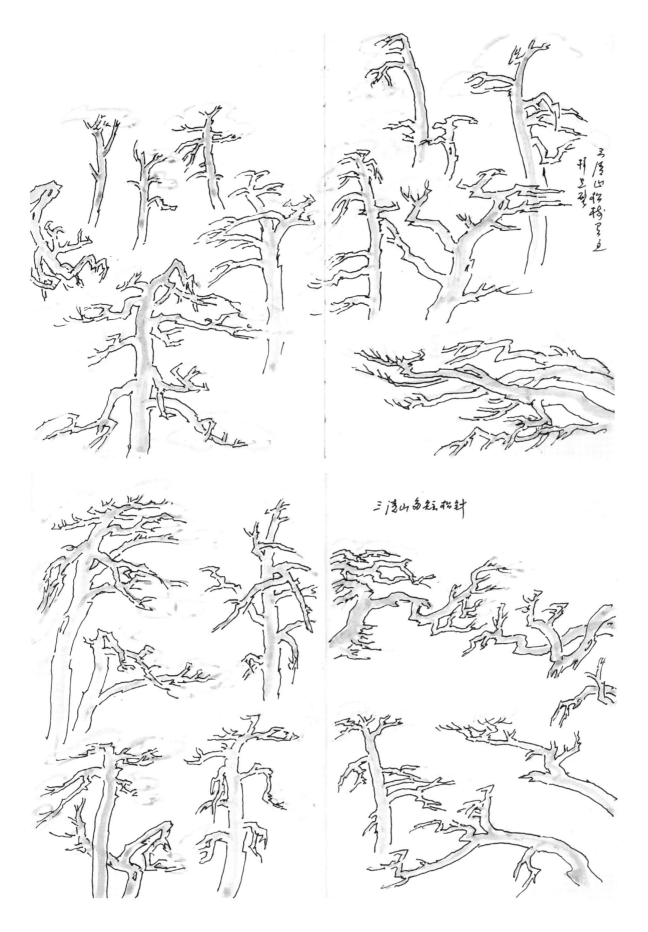

三清山松树形态写生

三清山高在松针

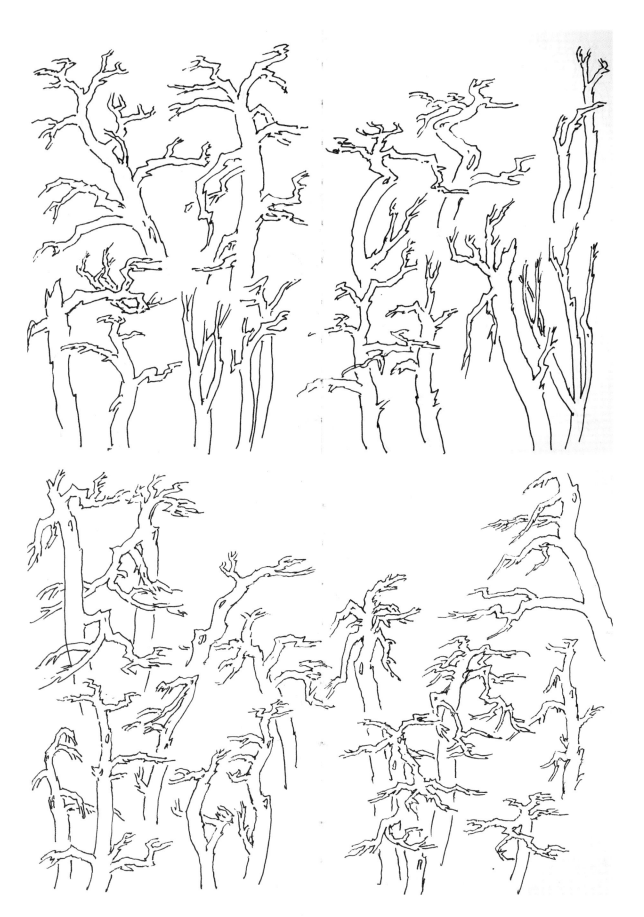

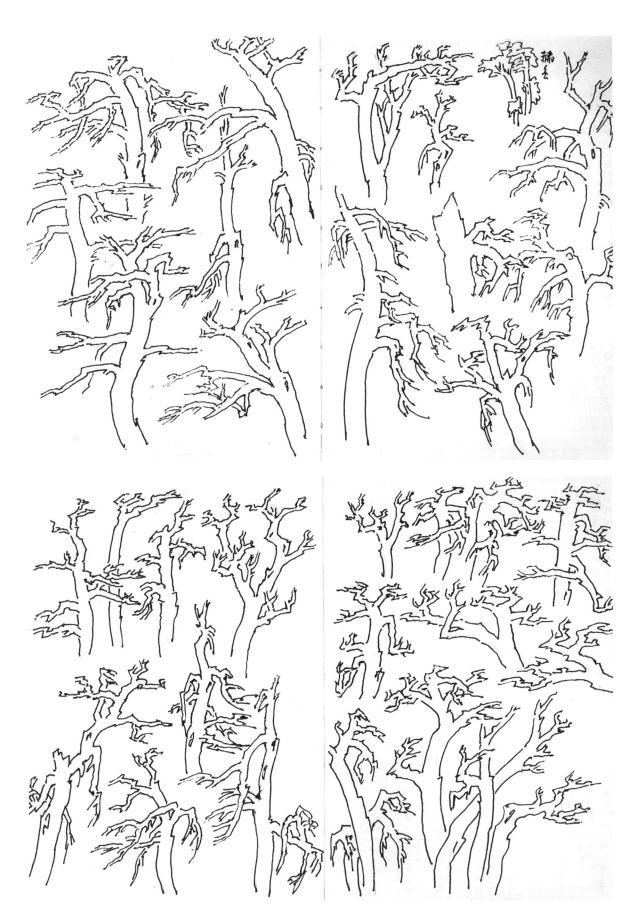

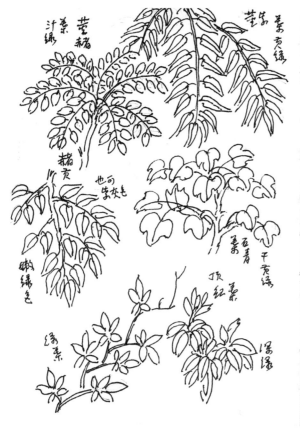

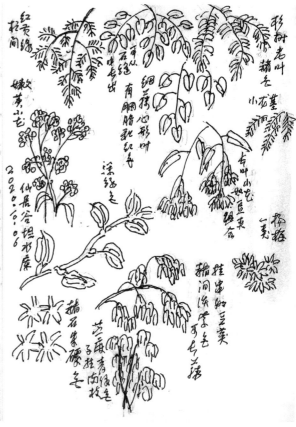

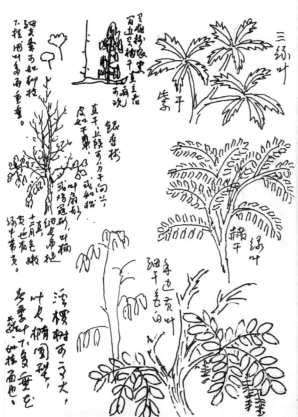

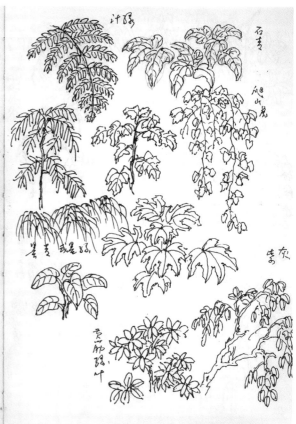

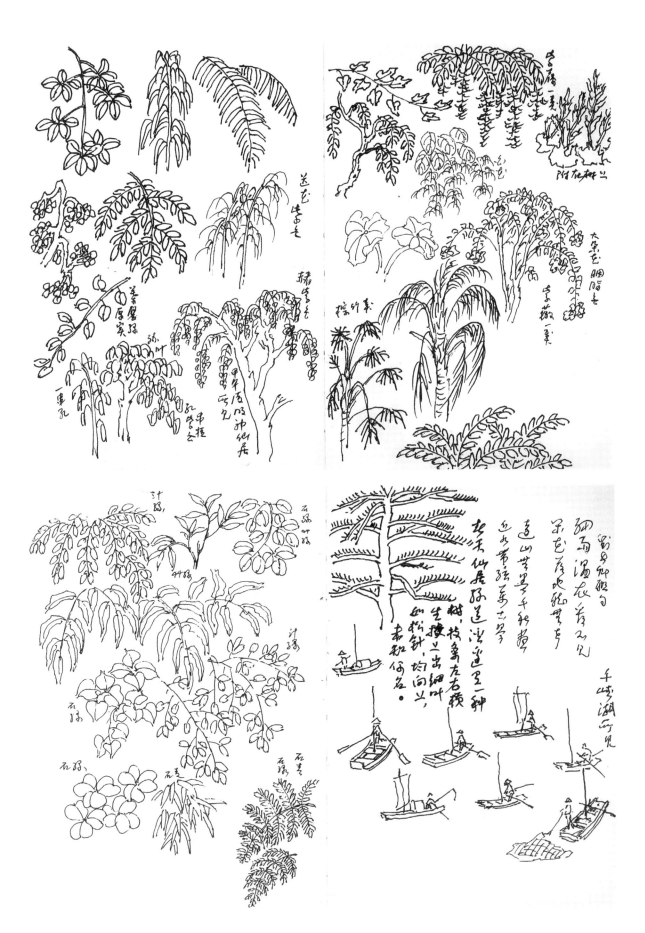

江湖水流有纹，纹起生波，波急生浪，浪高翻腾
成涛，所谓惊涛骇浪，多见于海洋。（图一）

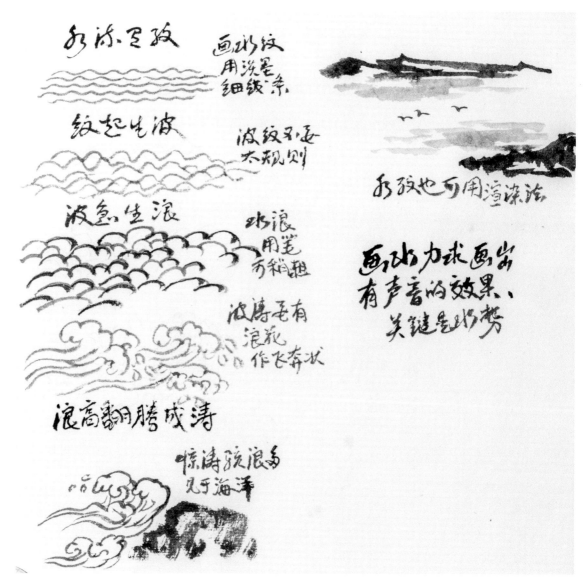

图一

山泉，山沟流水，曲折，常有碎石阻隔，然后分流。（图二）

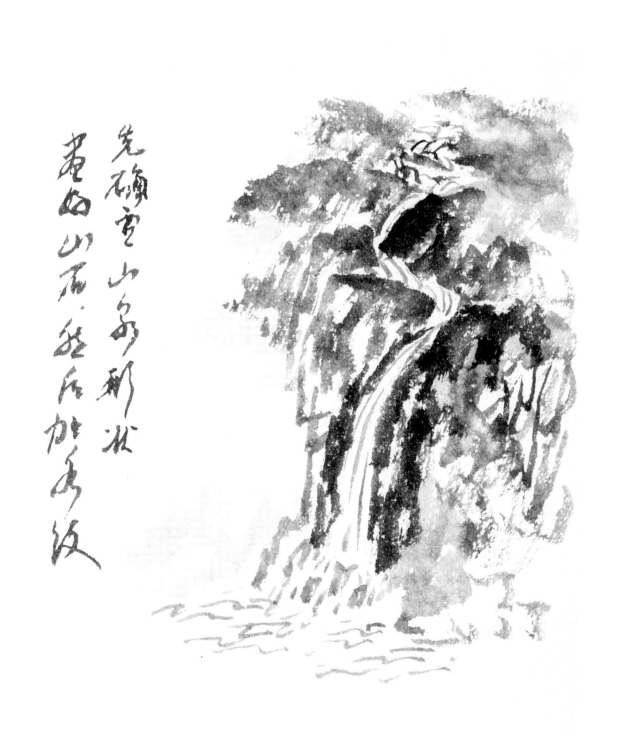

先确定山头，有形状，看出山石，然后加水坂

瀑布，急湍于悬崖峭壁之间，瀑可多级。

古人画水，多作网巾纹，用于工笔山水画，有工艺装饰性，较死板，如今水墨山水画少采用。

山水画的水，主要是指山泉和瀑布，可用勾线和渲染两种表现方法。(图三)(图四)

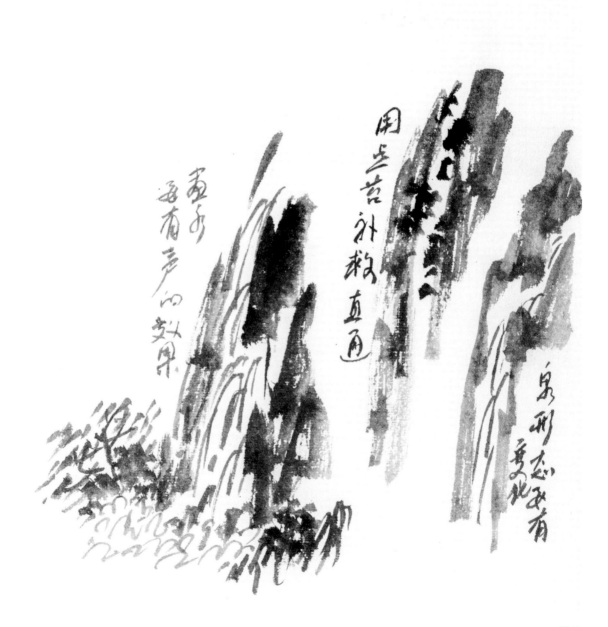

图三

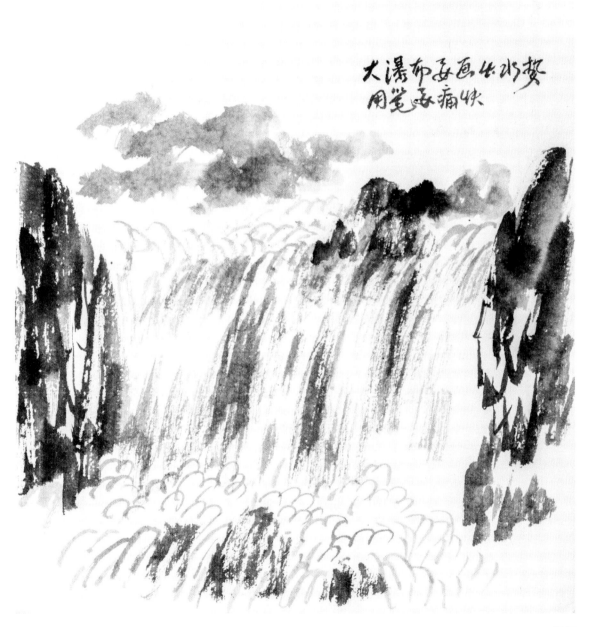

大瀑布要画出水势
用笔要痛快

图四

　　一幅山水画的江面, 若没有舟船竹筏运行, 可不必画水, 如有船只过往, 稍作倒影, 水纹即可。（图五）

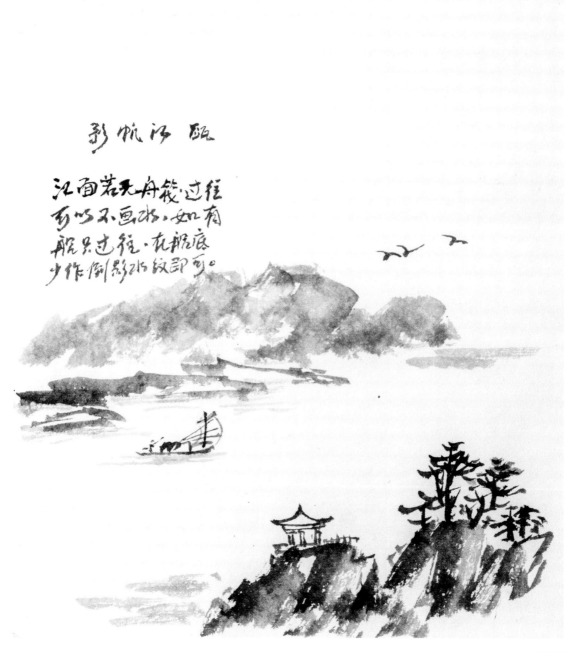

帆影江瓯

江面若无舟筏过往
可以不画水，如有
船只过往，在船底
少作倒影水纹即可。

图五

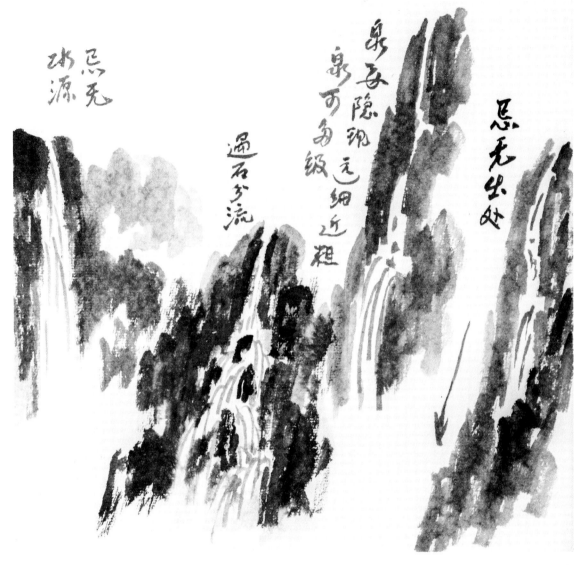

注意事项:

1. 画水线条要流畅。

2. 水的来龙去脉要交代清楚。

3. 泉瀑, 上要有水源, 下要有出处。其形上小下大, 远细近粗; 出水口常有碎石, 水花飞溅, 会有水雾, 笔墨以虚灵为要 (图六); 瀑布形状长短宽窄, 应以画面构图需要而定。

4. 山涧形态曲折, 先画山涧, 或先画水均可, 水流行踪隐现, 不可一泻到底。画山泉、瀑布要力求画出有声音的效果。

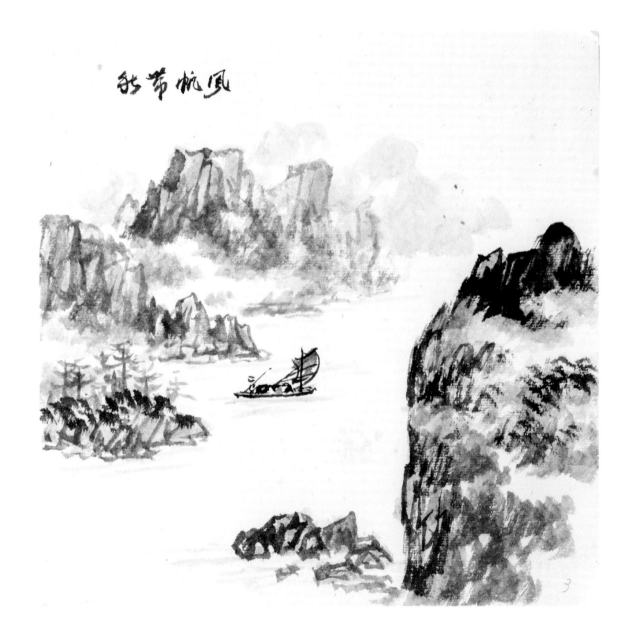

秋帆航风

云的画法

云是山水画重要组成部分。要将山水画呈现出空灵秀逸，隐约神秘的艺术效果，就要靠云来起作用。没有云的山水画容易造成闭塞、沉闷的弊端。

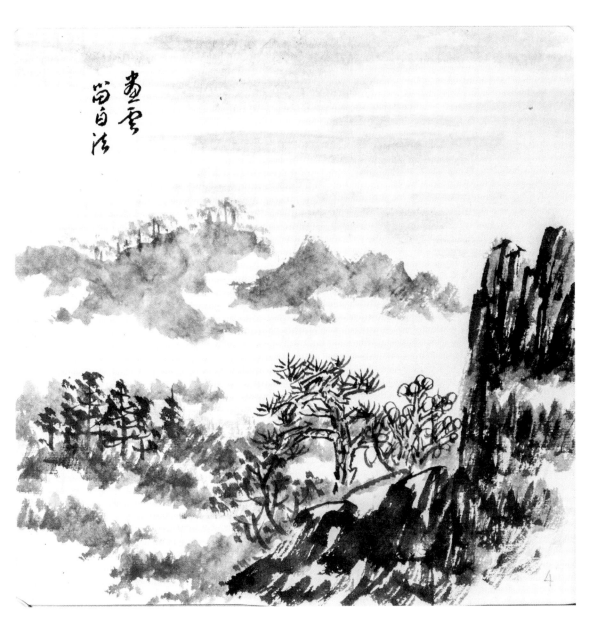

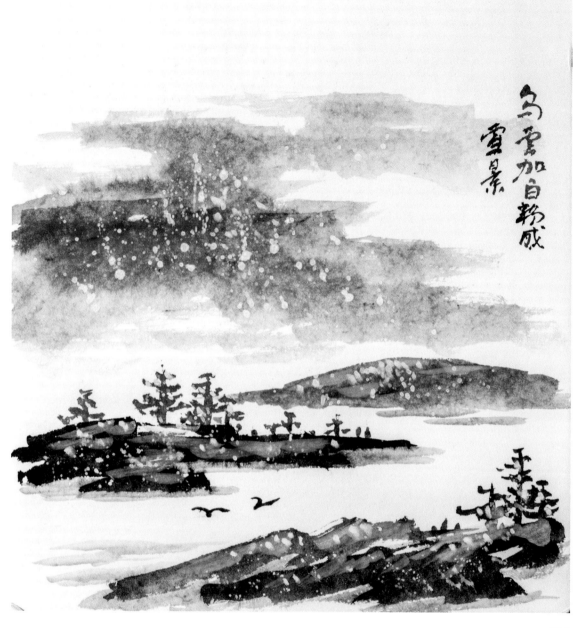

乌云加白粉成雪景

图二

晋朝陆机在云赋中说"考天壤之灵变，莫稽美乎庆云"。顾恺之说"夏云多奇峰"唐人李白说"奇峰出奇云"王勃说"山幽云雾多"宋人王庭珪说"云藏远岫茶烟起，知有僧居在翠微"。上述等等诗文佳句都说明云在山水之间的重要性。

山水画常见画云有白云和乌云两种形式，白云（包括彩云）常用在水墨画峰峦林木之间，乌云（包括漫天浓雾）则用于雪景之天空。唐人李贺有"黑云压城城欲摧"诗句。乌云密布、雨雪将至，在乌云上施以铅华白粉即成雪景。（图一）（图二）

画云方法有三,其一勾云法,以墨线或色线勾勒出云形,画出云的奔走之势,画云要画出云头,用笔上简下繁、上轻下重,使其有立体感。(图三)(图四)

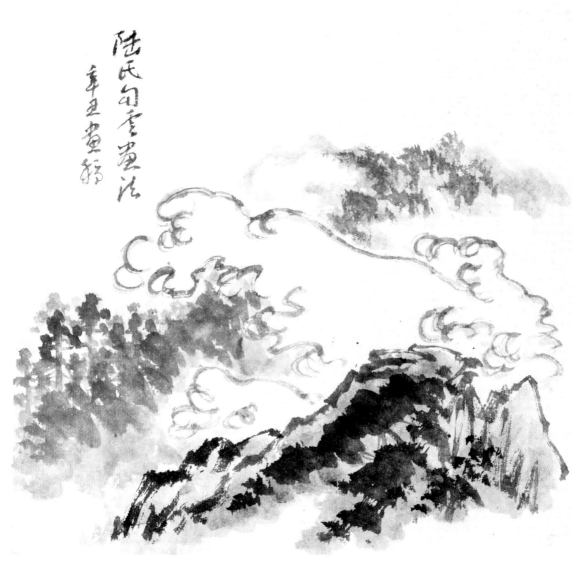

图三

登高望远
辛巳立夏

画云句陶
和简白笔用

图四

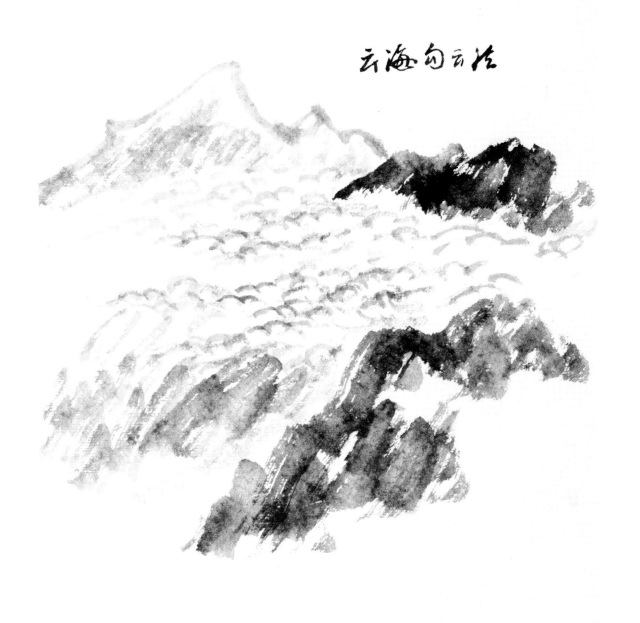

云海勾云法

图五

　　云海不作奔腾状,可免画云头,但线条组合要平缓中有
起伏,以显示其浮动、宏阔之气概。(图五)

　　勾云用笔宜用笔锋钝的狼毫旧笔,线条中会带有飞白,
笔迹毛辣易显示出云那种轻柔苍茫浮动之特性。

画云
留白法

其二留白法，画出云的大小、体位和形态，用三个步骤：

1.画前，先设计空位，并用淡墨先画出云，待干后继续画山石树木。

2.在画山石树木同时留出云的位置。

3.待作品笔墨完成后，再渲染云的形态（图六）。

云以丛林山石为根，留白并非空白无物，是虚实相生，相得益彰，要画出有云的感觉而非空洞现象。（图七）

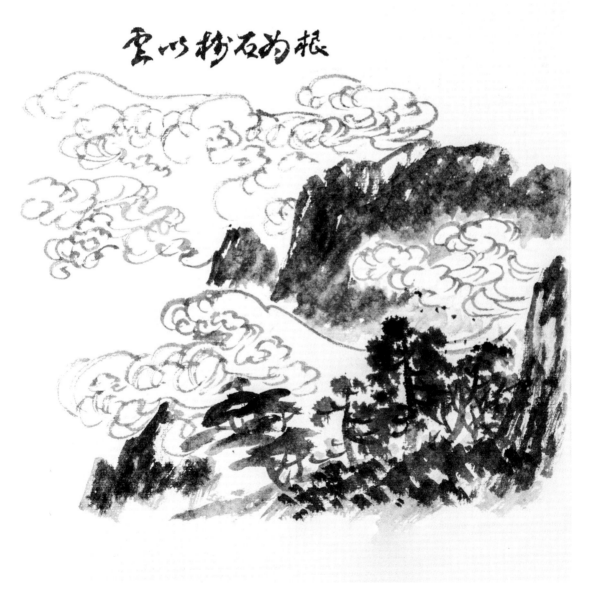

云以丛石为根

图七

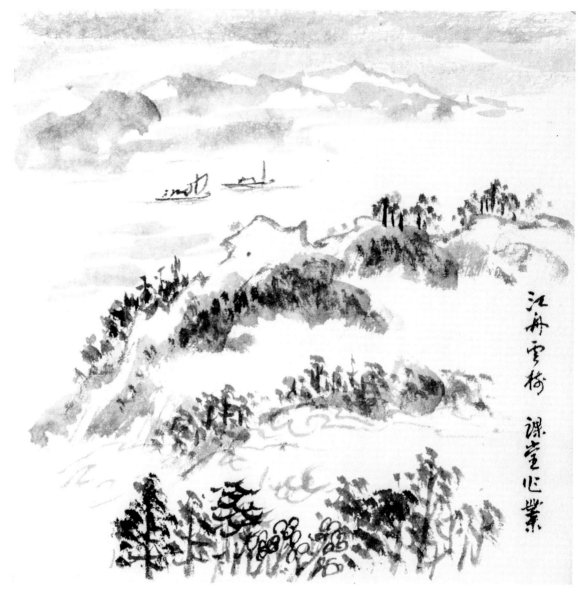

图八

其三烘染法，多用于面积较大的云行之处，或远景与天空。作品笔墨画足以后，将画幅用清水全部打湿，然后用淡墨或色彩层层渲染成云。此法宜用羊毫大笔操作。（图八）

岚霭云雾可令景物灵秀。雾为水气凝结，朦胧无边际，可用于水口江边。

画云用笔要轻柔、浮动，不可刻板。

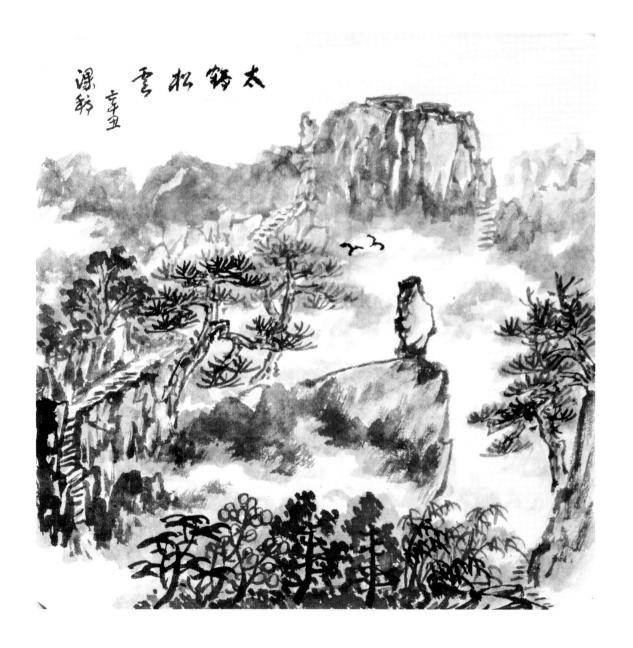

构图要领

　　构图又称布局，是作者画前立意。南朝齐国谢赫论画有六法：气韵生动，骨法用笔，应物象形，随类赋彩，经营位置，传模移写。其中经营位置就是构图。

　　东晋大画家顾恺之把构图说得更重要，他说构图是置阵布势，意思是构图要像孙武作战排兵布阵一样去认真对待。

　　山水画构图有全景式和截图（特写）两种。全景式内容丰富、境界宏阔，截图式简约。

　　中国山水画构图有两个讲究，其一讲究开合关系，也就是收和放的关系。开是展开，合是收拢。小幅画可单开合成画，直幅、横幅、长卷等较大画作需要多个开合组成。（图一）

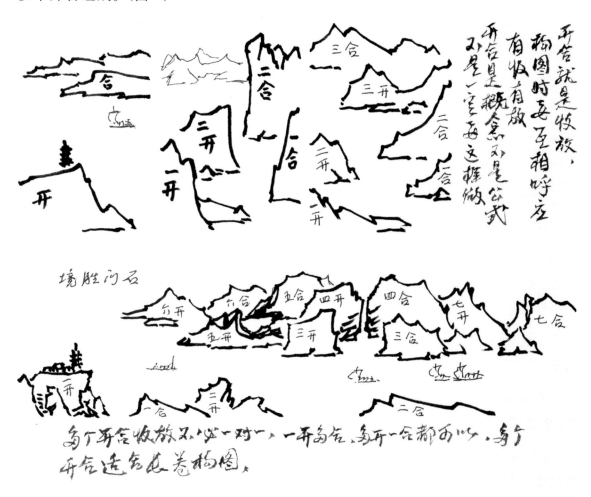

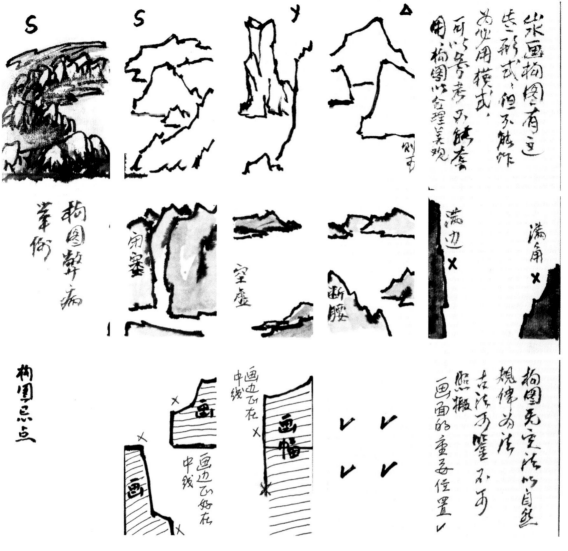

图二

其二是要讲究趋势，山势、水势、树势、云势都要有倾向性。倾向既要统一合理，又不可一面倒。山水画的动势是为克服四平八稳，增加生气，活跃画面作用，但不可过于夸张，不合自然规律。

有人说构图模式有 S 形、Y 形、C 形、三角形等等，我们所见山水画构图是有这种形态，但不可生搬硬套，如果山水画都要按这些模式去套，那创作就不自由了，画也是画不好的。

构图是解决素材选择和其位置占有问题，是主宾关系处理问题，是解决形式美等问题。

构图容易产生的弊端有：闭塞、空虚、主次不分，上下断腰脱节，上下左右分量对等，满边满角以及脏乱等问题。

把画幅纸张上下对折，左右对折所产生的两条褶纹位置是忌点。应避免山体高度和边线正好停留在这些位置上。（图二）

构图无定法，以自然规律为法，古法可鉴，不可照搬。（课稿四幅）

1. 小构图是创作巨幅画的小草稿，应按照巨幅画作形式比例缩小确定内容形式构想

2. 小构图也可做小幅画的样本

3. 本届小构图举例的诗句，并非针对该小构图所撰，是为初学者提供创作山水画的内容、命题、启发构思时参考之用

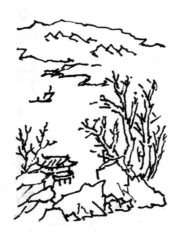
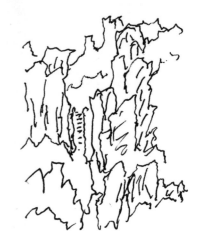

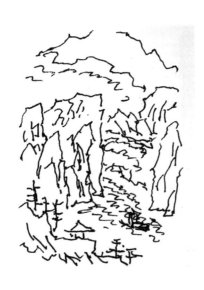
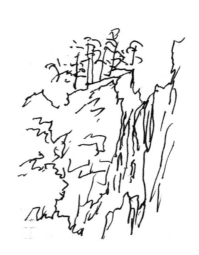

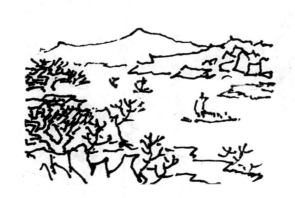
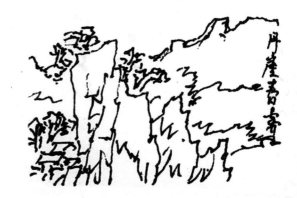

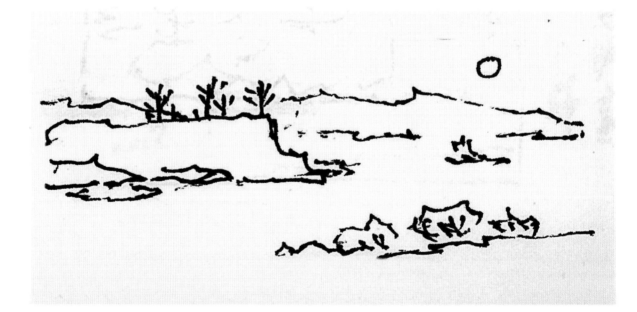

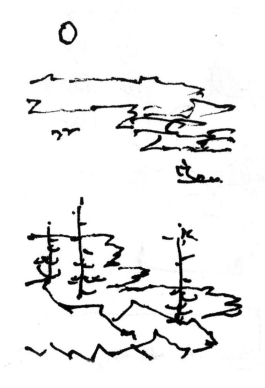

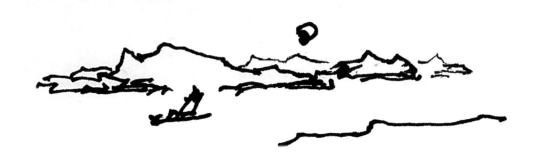

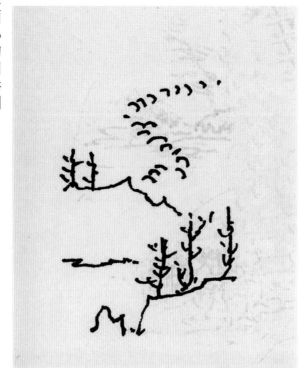

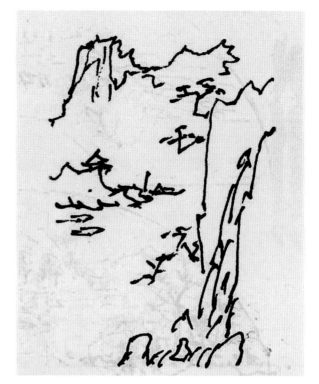

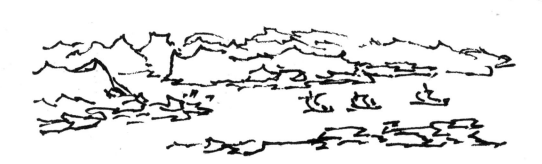

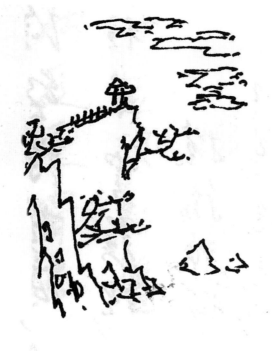
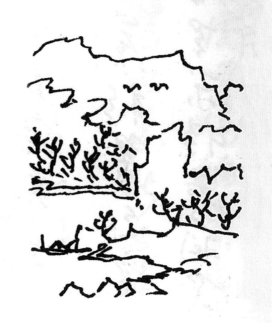
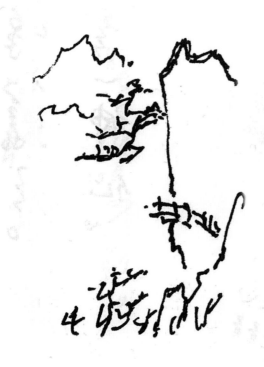
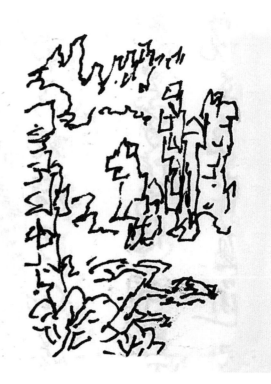

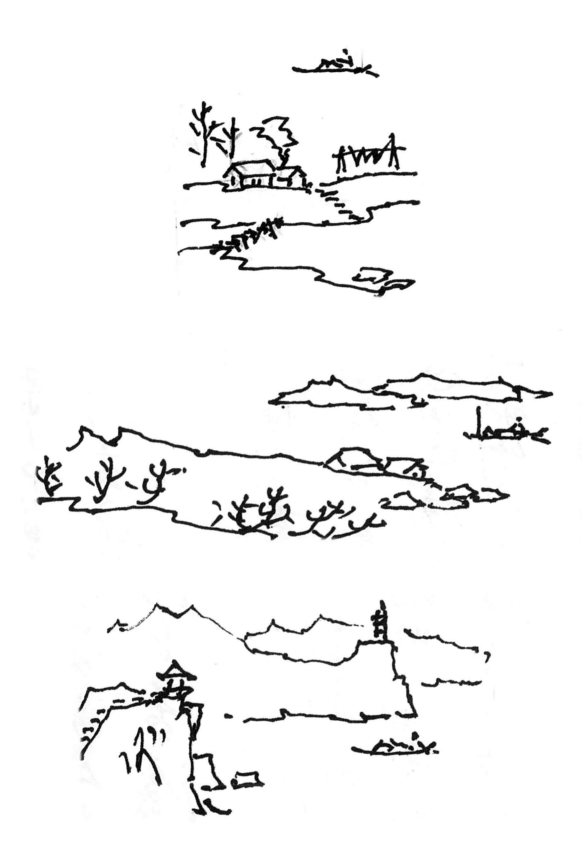

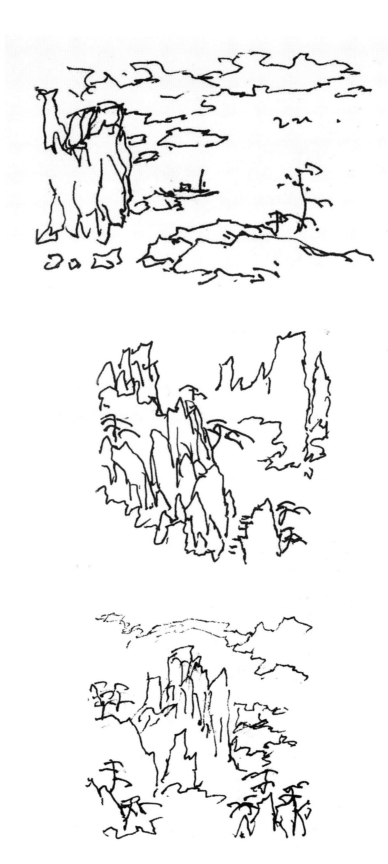

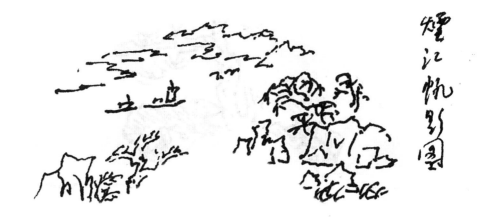

煙江帆影圖

春江帆影

日暖煙和春雲重

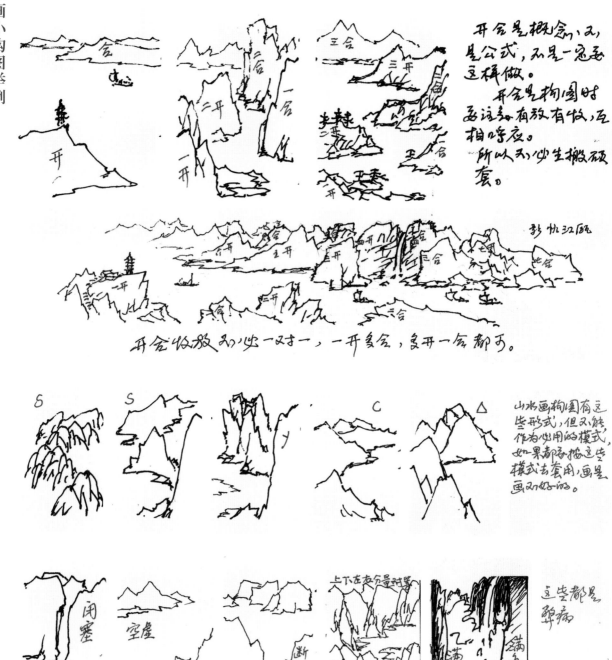

开合是概念化之，是公式，不是一定要这样做。

开合是构图时要注意有放有收，互相呼应。

所以不必生搬硬套。

影忆江底

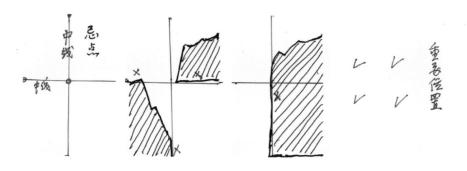

开合收放不必一对一，一开多合，多开一合都可。

山水画构图有这些形式，但不能作为必用的模式，如果都要按这些模式去套用，画是画不好的。

闭塞　空虚　断腰　上下左右分量对等　乙满边　满角

这些都是弊病

构图无定法，以自然规律为法。古法可鉴，不可照搬。

中线　忌点　中线　重要位置

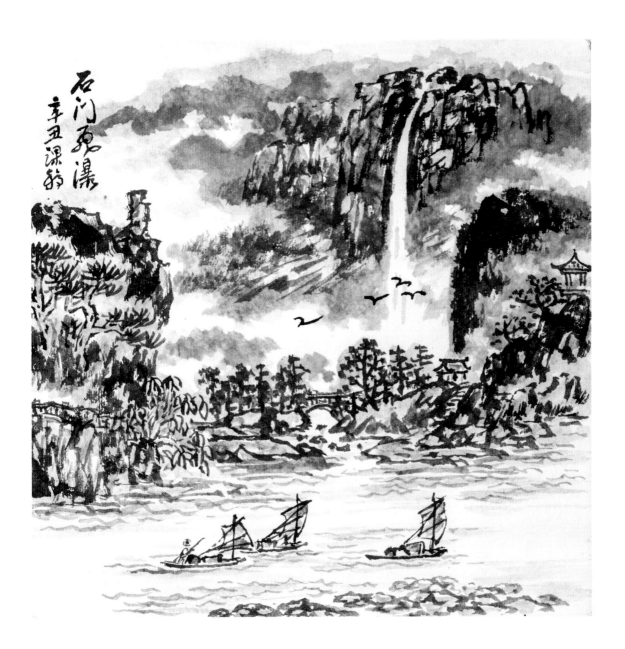

石门飞瀑
辛丑课稿

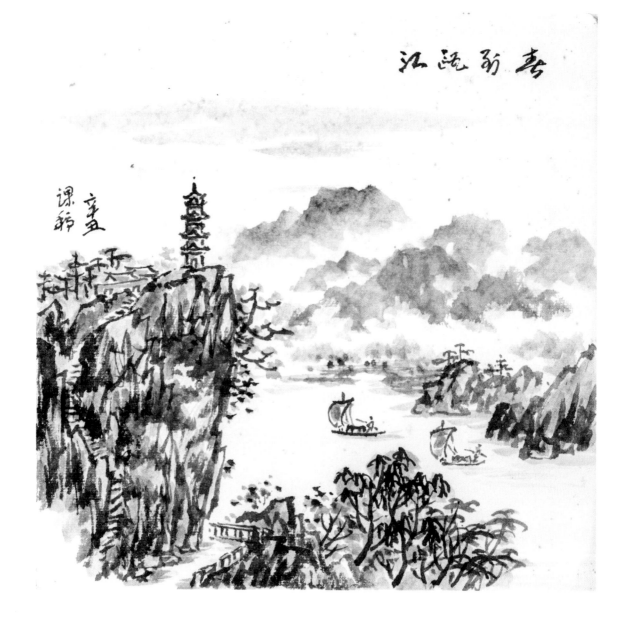

题款又称落款、款题、款识。

一、何为款识

款识起源于钟鼎彝器上的文字,款是阴文,刻文凹入者为款;识是阳文,凸出者为识("识"在这里是标记的意思)。

绘画上的题款就是从古代钟鼎彝器铸刻形式移用过来的。

二、题款的含义

题上画题、诗文、记述、跋语等称之为题;记载年月、姓名、别号、斋名、铃印等叫款。

现在笼统称题款,不作严格区分。"题"字也作为动词,有举动的意思。

三、作品为什么要题款、题款有什么作用

抒发作者情感、丰富作品意境、强化作品表现力;突出主题思想;提升文化品位;是作者对作品的认可与负责;提高作品身价。

四、款识有哪些方面的内容与作用

1.为作品命题的作用:如人取名,表明身份,无名不可称谓;

2.题画诗的作用:增加作品诗情画意,美化作品内涵,提升作品情调,使作品更显文采;

3.题画记的作用:记述创作感悟、创作方法、技巧、自我评价或表达某些有价值的内容。

4.题画跋的作用:评价作品与作者,记载观赏者有感,鉴定作品真伪,赏析作品内容含义,记述作品收藏流传经历。

五、款式

款式有：单款、双款、长款、穷款、隐款、多处款。

1. 单款：只题作者自己名号；

2. 双款：款文中题上收藏者姓名叫上款；作者自己署名叫下款；合称双款。上款除写收藏者称谓外，应有应酬语，如雅正、法正、斧正等；下款除作者署名及年月外，应有谦词如赠、奉、敬等；

3. 长款：款文较长，多用于作品大面积空旷之处；

4. 穷款：又称短款，多因文墨欠佳，或者因画面已较拥塞，不可多题文字等原因，在作品上只署年月姓名。

5. 隐款：款文隐于作品不显眼之处，如题于树根石罅之中，原因与穷款同；

6. 多处款：一般都见于大幅作品，是作者不同时期补充内容，或鉴赏题跋，收藏经历等。多处题款的款文排列要有变化，字体不同，大小各异，印章形状不一，题款位置选择富有合理性和艺术性。

六、记年月要略

1. 记年月意义，作品时间有记录，便于作者建立创作档案；便于回顾不同时期艺术走向，便于收藏者识别作者不同时期的绘画风格特征，也便于鉴别作品真伪。记年月有公元和干支两种；

2. 干支月份别称较多，可选择通用易辨识的名称如：一月孟春、正月、元月、新春；二月仲春、春中、酣春、花月；三月季春、暮春、桃月、三春；四月孟夏、初夏、槐月、新夏；五月仲夏、榴月、午月、端阳月；六月季夏、晚夏、荷月、伏月；七月孟秋、初秋、新秋、上秋；八月仲秋、清秋、正秋、桂月；九月季秋、晚秋、秋抄、菊月；十月孟冬、小春、初冬、上冬；十一月仲冬、中冬、正冬、中寒；十二月季冬、腊月、严冬、晚岁；一季三月只记孟、仲、季即可；

3. 记时也可用四季八节名称或国家、国际纪念日。

七、题款位置选择

位置得当,可为作品增色,反之会破坏作品整体效果。题款是作品组成的一部分,不应为题款而题款,是画中之画,画外之意。题款是化虚为实,平衡画面、充实画面、连接气脉,加强气势,拦边、封角、整合聚气作用。

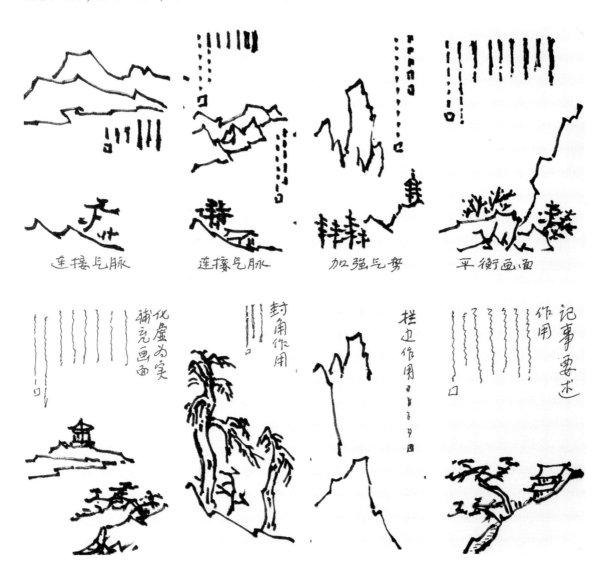

八、书体选择

工整作品书体宜工整、写意作品书体可奔放。

九、款文排列

字距、行距以密为妥；疏则散气，横题楷书、隶书、篆书应齐头齐脚，横题行书、草书可齐头不齐脚；直题各种字体都宜齐头齐脚。

十、题款要注意的事项

1.命题要贴切，避免文不对题；文句应典雅，避免粗俗颓废；

2.引用名人诗句，单句可不必注明出处，引用其段落或全文应注明出处；

3.题款位置忌在作品正中或款文过长，字迹过大，避免有喧宾夺主之嫌；

4.繁简字体要统一、不要混杂；

5.文句要精炼，取题要含蓄，有深意，避免直呼；（如画葡萄就写葡萄二字）；题款不能随便马虎，草草了事。

十一、如何提高题款水平

多看历代名家题款格式，多读古诗词，多读文采好的古文；如北魏郦道元的《水经注》，后魏杨炫之的《洛阳伽蓝记》等。题款不等于题款艺术，目的是提高题款的艺术性，希望大家重视自己作品题款艺术的运用与提高，使作品更富有文采。

十二、工笔画题款要注意的事项

1.因其画面工整秀丽，选用的题款字体也应是工整秀丽，草书、篆书用在工笔画上难与画风结合，而且不易为人辨认。

2.笔画粗细要与画面用笔格调相统一，浓淡要相宜。浓则喧宾夺主、淡则无神；

3.用印宜小不宜大，宜少不宜多，所谓印不过三，就是不能滥用印章的意思；

4.不要为题款而题款，题款除了内容，其形式是作品的一部分，是作品的总体艺术效果的补充，所以题款不可以马虎。造成题款与画面布局脱节，无关联的弊病。题款本身就是一件书法作品，它包含款文的文采，书法功底，章法布局和印章运用等综合艺术水平，所以不可轻忽而为。

春气满林香

作品尺寸：纵九十五厘米，横四十五厘米

创作时间：二〇〇二年

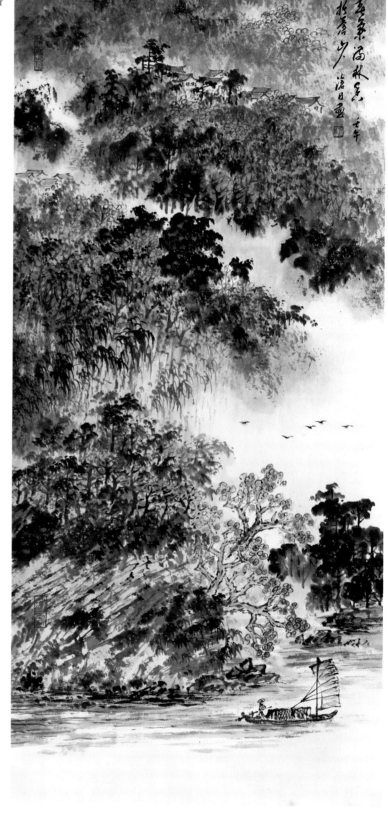

本书专业性较强，其中专业用语与术语，不是绘画专业的人会不理解，看不懂。所以作个附录，选样出版的画册中有不同风格的绘画作品二十幅，供读者赏鉴，指正，故称"呈正"，也能增加书的分量和艺术档次。

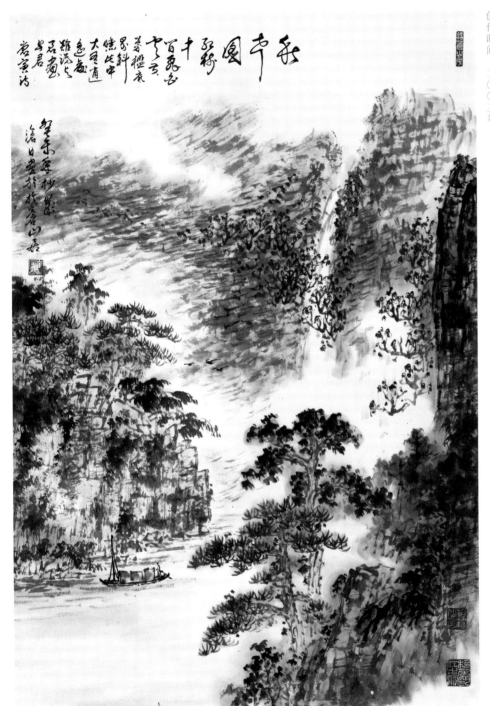

秋声

作品尺寸：纵八十厘米，横五十八厘米

创作时间：二〇〇三年

莲城塔影

作品尺寸：纵八十一厘米，横五十厘米

创作时间：二〇〇八年

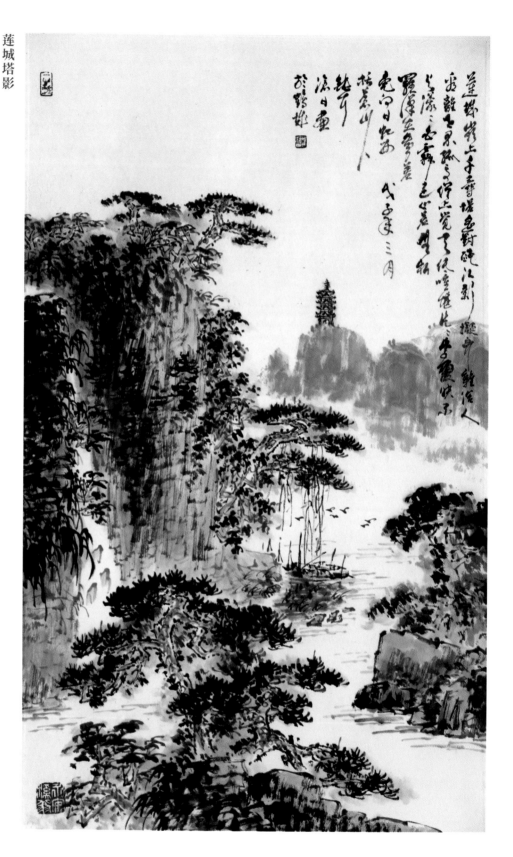

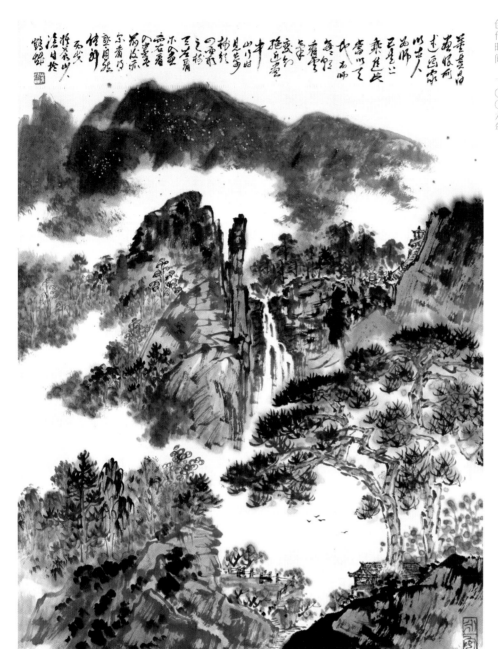

括苍秋色

作品尺寸：纵九十八厘米，横六十八厘米

创作时间：二〇〇六年

青嶂飞雨
作品尺寸：纵六十八厘米，横四十厘米
创作时间：二〇〇八年

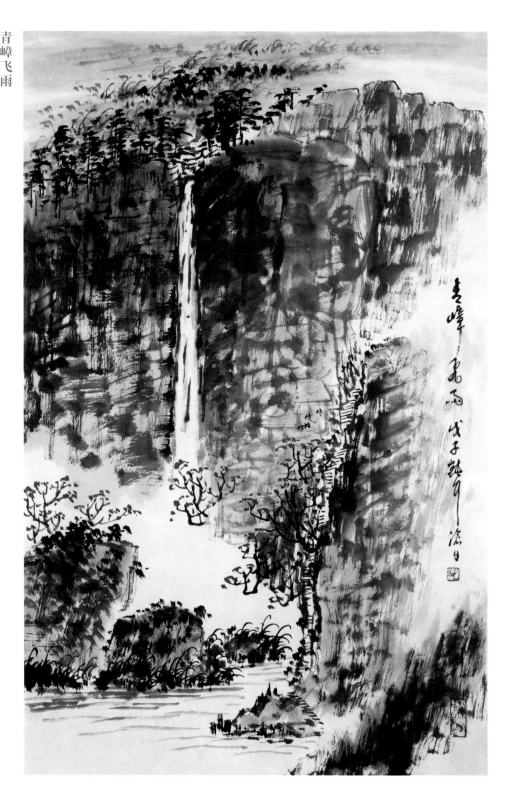

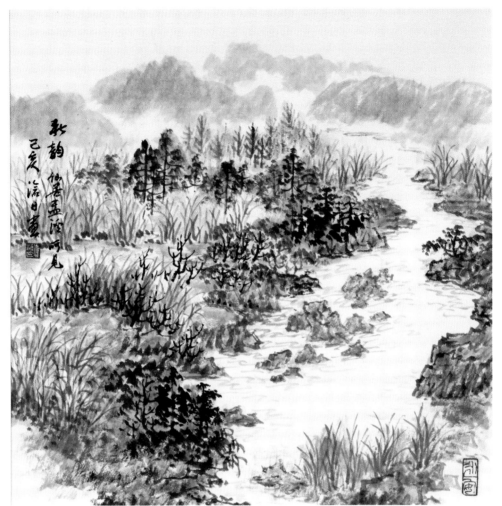

秋韵

作品尺寸：纵五十厘米，横五十厘米

创作时间：二〇一九年

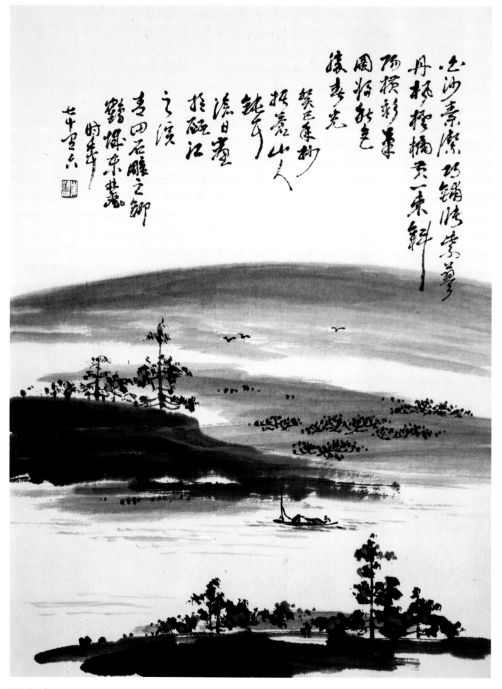

白沙素洁

作品尺寸：纵三十五厘米，横四十五厘米

创作时间：二〇一三年

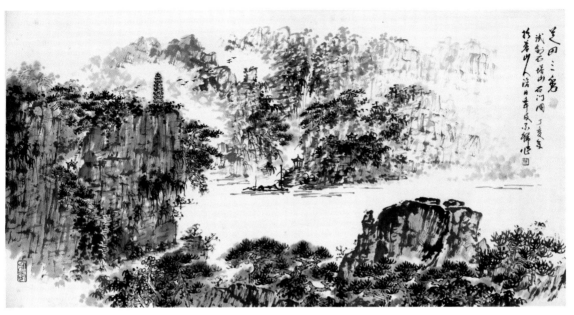

芝田三秀
作品尺寸：纵五十一厘米，横九十八厘米
创作时间：二〇〇七年

山翠落香襟

作品尺寸：纵一百三十八厘米，横六十八厘米

创作时间：二〇〇三年

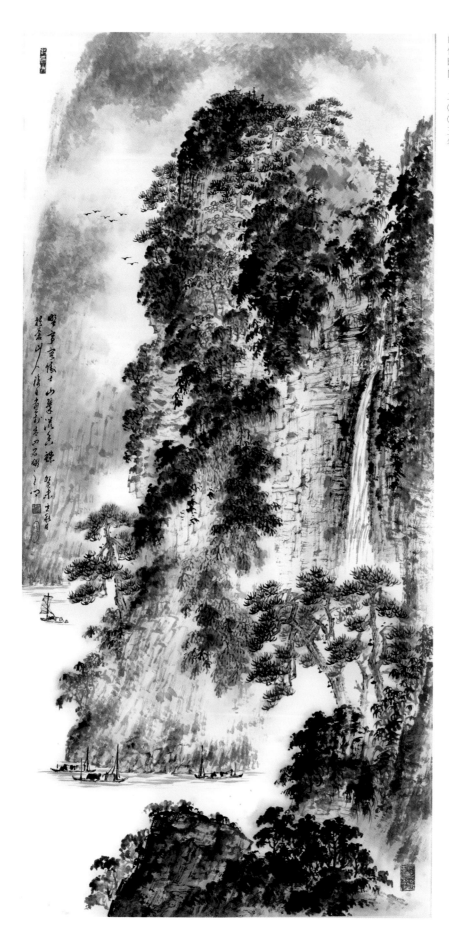

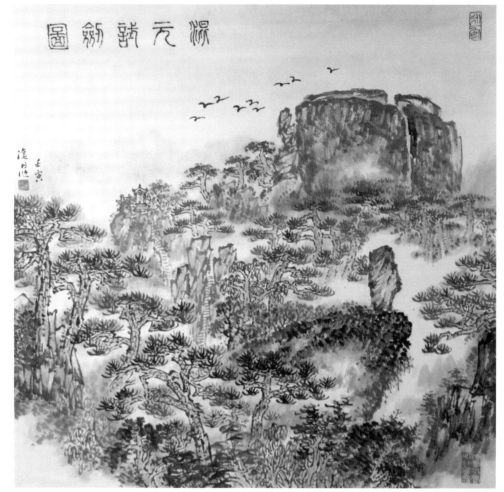

混元试剑图

作品尺寸：纵六十八厘米·横六十八厘米

创作时间：二〇二三年

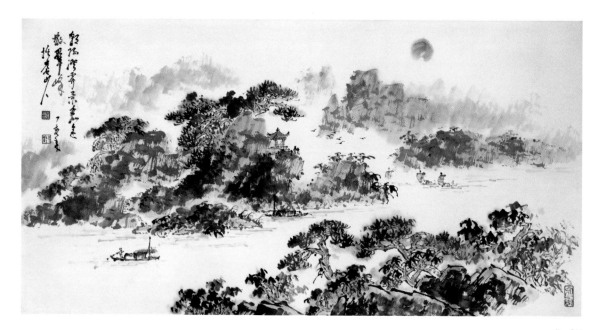

朝阳澄济景

作品尺寸：纵五十一厘米，横九十九厘米

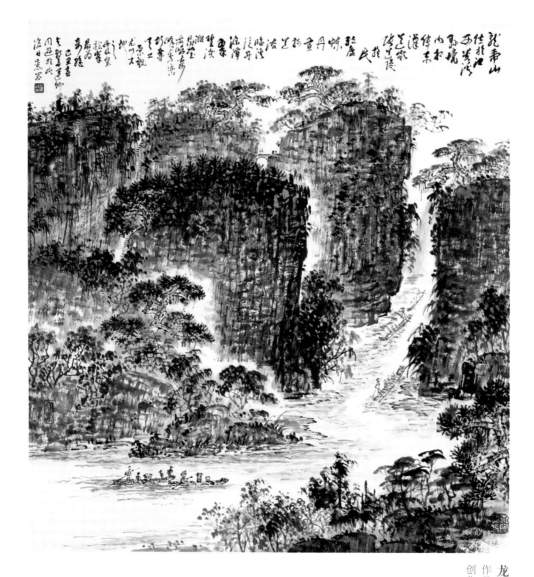

龙虎山
作品尺寸：纵六十八厘米，横六十八厘米
创作时间：二〇〇九年

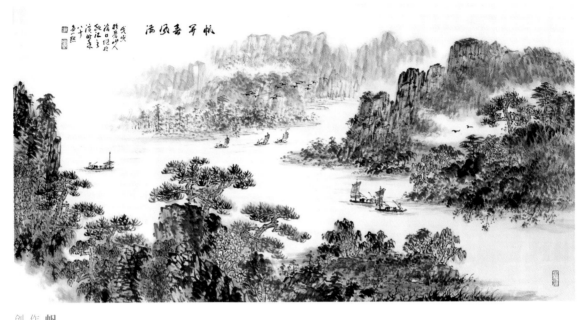

帆开春风满

作品尺寸：纵六十九厘米，横一百三十八厘米

创作时间：二〇一八年

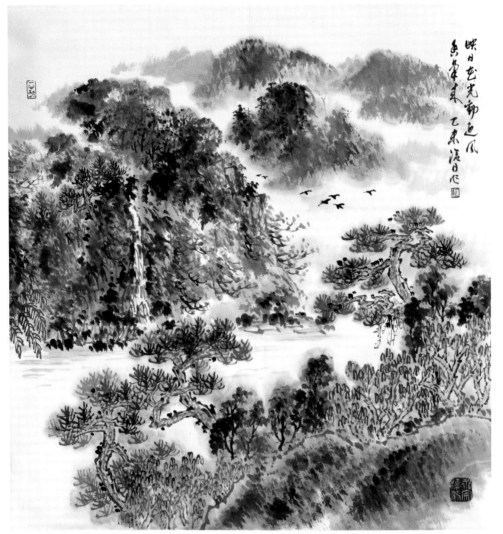

映日花光动

作品尺寸：纵六十八厘米，横六十八厘米

创作时间：二〇一五年

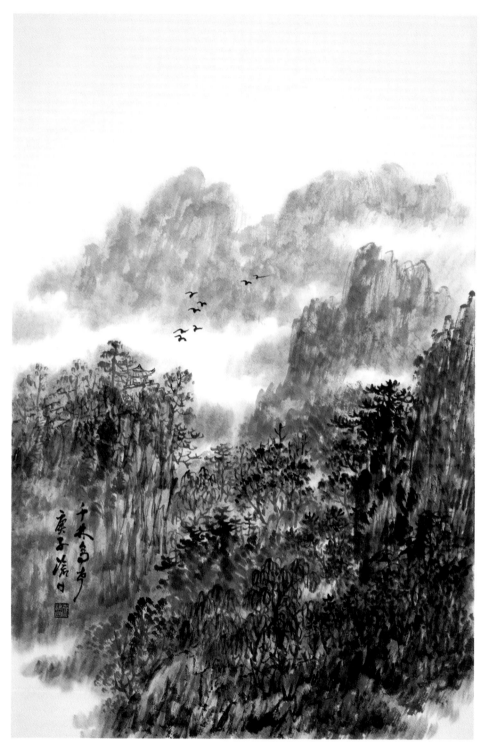

千林鸟声

作品尺寸：纵六十九厘米，横四十六厘米

创作时间：二〇二〇年

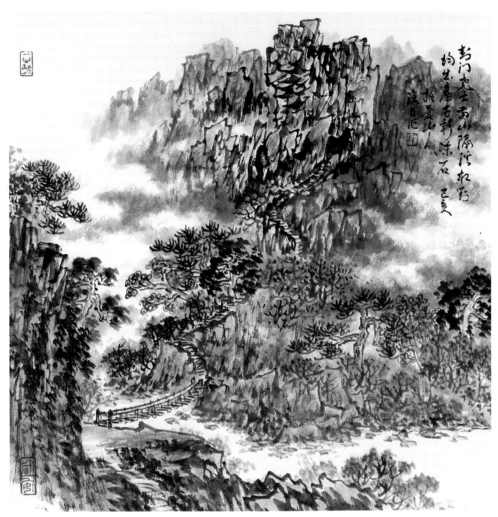

封门

作品尺寸：纵五十厘米，横五十厘米

创作时间：二○一九年

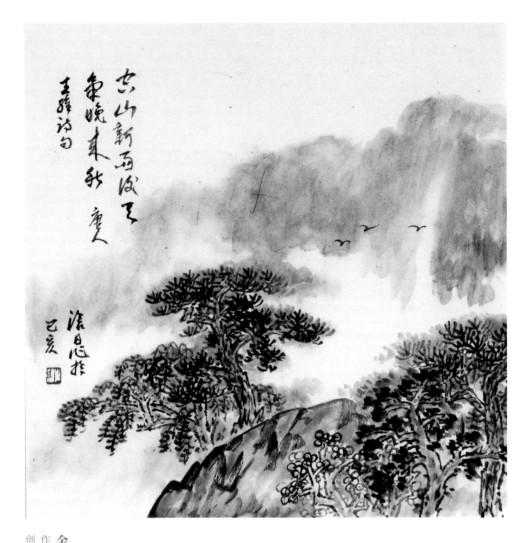

金山揽胜

作品尺寸：纵五十厘米，横五十厘米

创作时间：二〇二一年

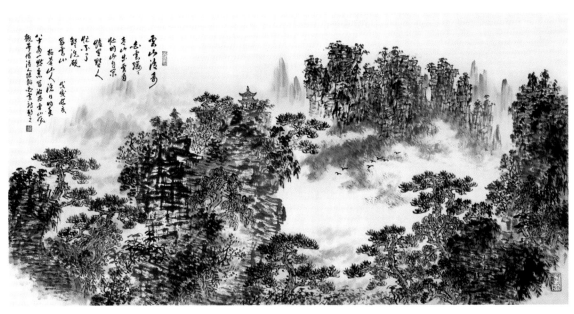

云山清奇

作品尺寸：纵六十九厘米，横一百三十八厘米

创作时间：二〇一八年

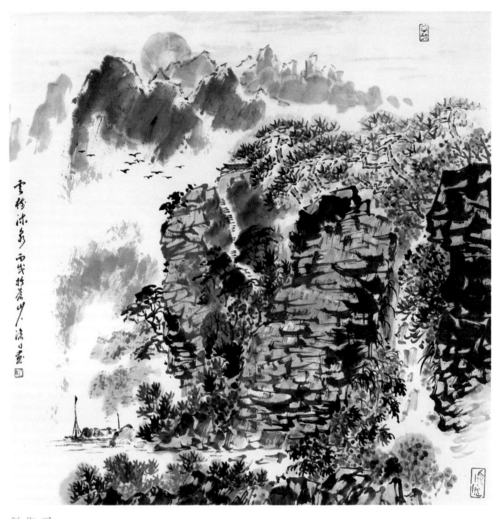

云树流泉

作品尺寸：纵六十八厘米，横六十八厘米

创作时间：二〇〇六年

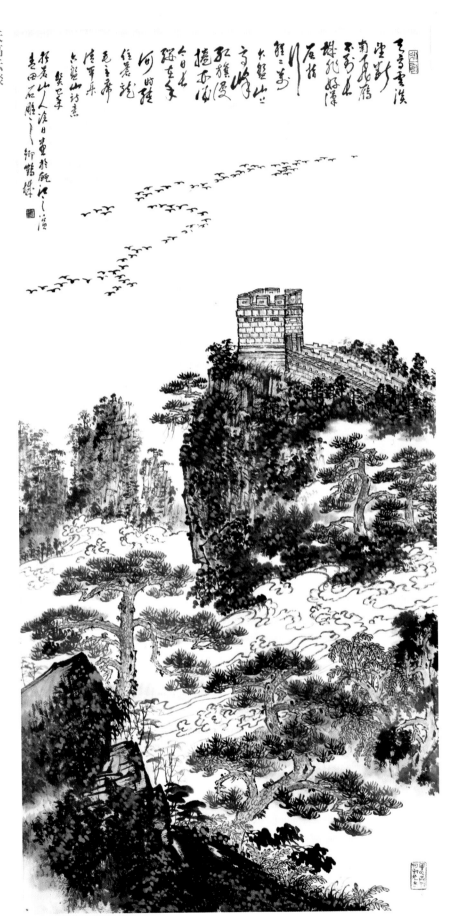

天高云淡

作品尺寸：纵一百三十八厘米，横六十八厘米

创作时间：二〇一三年

仙都风光

作品尺寸：纵六十六厘米，横六十六厘米

创作时间：一九六五年

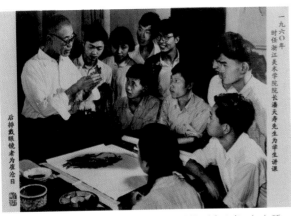

潘天寿先生为学生讲课，左起后排：潘天寿、卞文瑀、
章培筠、张品操、崔沧日；中排：陈我鸿、祝庆有、汤起康、
李棣生；前排：王文蓉、陈正治

同班同学春游飞来峰，右起：陈家玲、陈我鸿、王文蓉(女)、
杜巽、陈正治、丁良义、崔沧日

一九七九年陪同朱恒有老师游赏青田石门洞

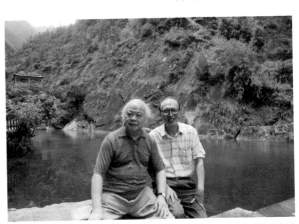

拜访王伯敏老师（右二）

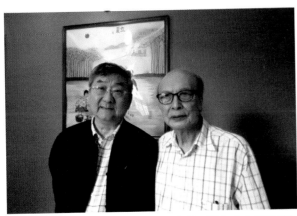

和老朋友书画篆刻大师韩天衡先生在青田相聚

陪同孔仲起老师游赏青田龙现非遗——稻鱼共生系统

拜会曾宓学长（左二）

学友杜巽来访

在参加《壮哉钱塘·美哉前进》国际美术展时与老同学
吴山明先生留影

拜访刘江老师（中刘江，右崔沧日，左陈慕榕）

朱颖人老师题字

与中国美术学院原院长肖峰先生在参加"壮哉钱塘、美
哉前进"国际美术展时合影留念

在故里仙居县大神仙居景区写生

在青田九门寨写生

青田山水记忆—山水画技法疏解

征编指导委员会

顾　问：林　霞　潘　伟

主　任：陈　铭

副主任：尹世锋　詹文亮　刘新青　徐啸放　林伟标　王海伟

委　员：章　隆　饶旭勇　吴春英　王仲寅　吴相春　吴艾莉　何康磊

　　　　陈炳云　林燕平　倪连连　陈娇娥

征编委员会

顾　问：陈　铭

主　任：林伟标

主　编：陈娇娥

副主编：武　颖　詹利杰　洪炜津　王海伟

编　员：陈娇娥　孙晓剑　崔春阳

审　校：孙晓剑

摄　影：罗东烨　赵江宁

设　计：张　弢

图书在版编目（ＣＩＰ） 数据

青田山水记忆：山水画技法疏解／崔沧日著.——

杭州：西泠印社出版社，2023.11

ISBN 978-7-5508-4252-6

Ⅰ.青… Ⅱ.①崔… Ⅲ.①山水画—国画技法—研究 Ⅳ.J212.26

中国国家版本馆 CIP 数据核字（2023）第 166327 号

青田山水记忆：山水画技法疏解

崔沧日 著

责任编辑：李 兵
责任出版：冯斌强
装帧设计：张 弢
出版发行：西泠印社出版社
地　　址：杭州市西湖文化广场 32 号E区 5 楼　邮编:(310014)
电　　话：0571-87243279
经　　销：全国新华书店经销
印　　刷：杭州余杭大华印刷有限公司
开　　本：889mm × 1194mm　1/16
印　　张：7
印　　数：00 001 - 01 000
版　　次：2023 年 11 月第 1 版　2023 年 11 月第 1 次印刷
书　　号：ISBN 978-7-5508-4252-6
定　　价：98.00 元